作字術文裁道

書以俊采

香

教學叢書題

中石

为中国书法教学丛书题

笔中风骨
字里情操

二〇二三年元旦　柳斌

# 楷書研究

盧中南 編著

中國書法博大精深、源遠流長，是國桲，是傳承中華文化的載體和血脈，是中華民族獨有的文化符號，是中華民族大團結的重要精神紐帶。書法可以引導人們深入認識和理解中國傳統文化。

近年來，書法倍受人們的關注。學習書法的人愈來愈多，書法活動愈來愈豐富，人們的書寫水準和鑒賞能力也愈來愈高。「書法熱」的興起，是時代的呼喚，是民族的心聲，是社會的進步，也是改革開放的重要成果。

我們組織編寫「中國書法教學叢書」（以下簡稱「叢書」），不是為了附 庸風雅，更不是為了追逐名利，而是因為我們心裡懷著一種弘揚中國傳統文化的使命感。首先，是為了弘揚傳承書法藝木，這是時代的文化擔當，也是每一個中華兒女義不容辭的責任。其次，教育部把書法列入中小學教學課程之中，但是適應中小學教師需要的，特別是成體系的書法教學書不多，成了制約提高中小學書法教學水準的「瓶頸」，這套叢書可成為破解這一難題的一把鑰匙。第三，這套叢書還能為自學書法的朋友提供啟示和指引，幫助他們不斷提高書法創

作能力。

　　這套叢書從單個書體的研究到綜合性的創作、從書法歷史的闡述到書 法名作的欣賞，對中國書法進行了全方位的梳理與闡釋，融書法知識、理論、創作為一體，是介於學木專著和書法教程之間的一種新的探索。「叢書「有三個特點：一是有較強的理論性，深入淺出，通俗易懂。既有對各種書體的理論闡述，又有對各個歷史時期書法演進的理論闡述。二是有較強的可操作性，指導創作，途徑獨特。既講述各種書體的書寫技法和技巧，又講述各體相融的創作方法和要領。三是有較強的群眾性，適用廣泛，覆蓋面大。既適用于中年朋友，也適用于老年朋友，還適用于青少年朋友；既對初學者有指導作用，對深造者同樣具有指導作用。

　　為了編好這套叢書，我們特別邀請近年來在書法教學領域比較活躍，對書法創作有深入研究的學者和書法家組成編委會。編委會首先對「叢書」的編寫理念、體例、內容、插圖等進行詳細研究，在統一思想的基礎上，每個作者查閱了大量資料，用一年多的時間完成初稿之後，經過三審三校，最終形成了呈現在大家面前的這套體系完備的書法教學叢書。

　　編委會成立之初，大家一致提議：邀請著名學者、書法教育塚、書法家歐陽中石先生擔任顧問。歐陽先生提議請原國塚教委副主任柳

斌與他共擔此任，柳斌先生也欣然接受。兩位先生都是年事已高的長者，他們對中國書法的熱愛和對普及書法的高度重視，深深感動了編委會的全體成員。兩位顧問對「叢書」的定位和編寫工作，先後提出頗為深刻的指導意見，使此書的學木地位與思想含量有了明顯的提升。在此對兩位先生所做的重要貢獻以及所有關心和支持這套叢書的專塚朋友們表示誠摯的謝意！

　　「叢書」的編寫，雖然作者都作出最大的努力，但由於時間倉促，書中的疏屑和失誤在所難免，誠懇希望讀者批評指正，以便再版時予以糾正。

趙長青　王岳武　2013 年 10 月

# 目 錄 Contents

## 第五章 —— 楷書創作實踐

第一章 —— 楷書概說

# 楷書名稱和起源

## 一　楷書的名稱

「楷書」的名稱始見於南朝羊欣《采古來能書人名》：「韋誕字仲將，京兆人，善楷書。」因為沒有文物佐證，這裡所說的「楷書」與今天我們所習見的楷書是否一致，很難判定。因為在歷史上，隸書也曾經被稱作「楷書」。戰國末期已經萌芽的「秦隸」，在漢代被稱為「隸書」；到了漢末魏晉南北朝時期，新出現的楷書也被稱為「隸書」。為了區別起見，人們把使用很久的、有明顯撇捺波挑的隸書叫做「八分」，和以前的「秦隸」合稱為「古隸」，新興的楷書就命名為「今隸」。到了宋代，楷書又有了「正書」、「真書」多種稱謂。

可以說，楷書與八分、隸書、真書、正書、正體書等存在的名異實同和名同實異的情況，經歷了一個相當長的階段。北宋以後，「楷書」之名才開始逐漸通行起來。

古人之所以在楷書的名稱上有這樣多的出入，原因在於對「楷」、「正」、「真」等字義理解上的分歧。「楷」含有法則、楷

模的意思，「正」、「真」也含有標準、準則，合乎法度、規律的意思。篆書、隸書和楷書無疑都具有整齊、端正的風格特點。

　　我們這裡討論的楷書，因其形體方正，筆劃平直，可作楷模，故名楷書。所謂「可作楷模」，是指它具有楷法示範作用和制約因素，較之其他字體，標準比較多，具有一定的典範性、同一性、規定性。歐陽中石《楷書淺鑒》指出：「其實，當時所指『真』、『正』、『楷』、『隸』都是一些靈活的名稱。凡當時書體之比較規範者，都名之曰『真』、『正』，因其端整可為楷模者，名之曰『楷』。也有人認為，楷就是楷則，即規矩工整的意思，因而篆有篆楷，隸有隸楷。這也是一家之言。為了明確起見，我們現在所說的『真書』、『正書』、『楷書』，是針對今天通行的楷體字而言。」歐陽中石：《中國書畫函授大學書法教材‧楷書淺鑒》，高等教育出版社 1988年版，第 1 頁。

## 二　楷書的起源

　　楷書的起源，據《晉書‧衛恒傳》，「上谷王次仲始作楷法」，是由王次仲首創的。王次仲，名王仲，字次仲，東漢時書法家（也有說是秦時書法家），東漢上谷郡沮陽縣（今河北省懷來縣大古城附近）人。必須明確指出兩點：首先，楷書也和其他字體一樣，是在經過無數人的努力、實踐的基礎上發展起來的，而絕非一兩個書家獨創之果，他們的功績在於經過各自的實踐總結、整理和提高。王次仲就

是其中一人。其次，楷書的孕育、產生、成熟和發展經歷了一個漫長的、充分的過程。這個過程是漸進的，不是突變的。一般認為，楷書起源於漢末三國魏時期，南北朝時期南北分流發展，隋代逐漸融合，唐代成熟並達到鼎盛。

歷代書法史論著和文字學專家、學者著說頗多，雖然有一些不同意見，但比較一致地認為楷書由隸書演變而成。

### 1. 楷書從章草出之說

有的學者認為楷書是從章草衍變而來的。蔣彝在其《中國書法》一書中指出：「按照年代順序的記載，嚴格地說，楷書並非隸書衍生出來的，在這兩者之間有一種叫做章草的書體……章草中的每一個字在書寫時是分開的，這就與後來的草書不同，筆劃的起伏變化無疑是來自隸書，特別是從八分書體中衍生出來的。……這種規則的書體是修改後的隸書的結合體，它既保持了方正的特點，又有上面提到的章草簡捷的特徵，曾經有一個時期，隸書有時也叫做楷書……在楷書中，有一種筆劃平直，形體方正的書體，被冠以.正書.的頭銜。」

### 2. 楷書從行書出之說

我們所認為最古的楷書是鐘繇所寫的《宣示表》，《宣示表》的字跡顯然脫胎于早期行書。鐘繇的行書字形上比一般的早期行書更接近楷書。他在一些比較鄭重的場合，如在給皇帝上表的時候，把字寫得較之平時所用的行書更端莊一些，這樣就形成了最初的楷書。《宣示表》是早期的楷書，而魏晉時一般所用的是新隸體，接近楷書而仍保留一些八分筆意的書體。如吳《穀朗碑》，以及十六國、東晉的寫

經等。

早期的行書也可能是楷書的成因之一。行書、楷書都產生於漢代，它們的形成互為影響，這是必然的。近人陳彬龢在《中國文字與書法》一書中說：「以文字之變化推之，古隸、八分、章草通行之後，更入整齊端方之時代，改其間架，變其結構，而生出今之正書一體，此自然之趨勢也。」[1]

### 3. 楷書從草隸或古隸母體出之說

戴家妙在《關於楷書書體的概念與發生、發展過程》中談到，儘管楷書從隸書中演變而來的說法比較盛行，但這種說法存在著明顯的破綻。東漢隸書已是相當的精緻，書寫的技術含量已是相當高，楷書很難說就比隸書更加精緻雅觀，相反還多了一些粗獷的氣質，所以楷從隸出的說法在這點上是不能自圓其說了。他認為，隸書、楷書都是從草隸或古隸母體中演化草隸出來的，隸書成熟得快，楷書成熟得較為遲緩。原因一是隸書在東漢被官方釐正為通用字體，在一定程度上抑制了楷書的成熟過程，二是西漢時期大量使用木簡、竹簡作為書寫材料，在物質上促成了隸書的早熟過程。他還舉《爨寶子碑》和《好大王碑》為例，借介於隸、楷之間的書體說明隸、楷之間是可經相互交融的，但不能確認楷從隸出的說法。[2]

### 4. 楷從隸書出之說

明代顧炎武在其著作《日知錄》卷二十一中說：「小學家流，自

---

1 王靖憲：《中國書法藝術・魏晉南北朝》，文物出版社 1996 年 3 月版，第 79 頁。
2 戴家妙：《關於楷書書體的概念與發生、發展過程》，載《書法研究》2001 年第 2 期，第 53 頁。

古以降，日趨於簡便。故大篆變小篆，小篆變隸。比其久也，複以隸為繁，則章奏文移，悉以章草從事，亦自然之勢。」隸書雖然整齊美觀，但還是書寫緩慢。同時為更求美觀，楷書應運而生，一直沿用至今。

包備武《中國書法史略》指出：「就書體的變化來說，隸書是向兩個方面發展的：一是發展為草書，一是發展為正楷書；同時，在楷書、草書之間又產生了行書。」[3]

蔡慧萍編著的《中國書法》一書指出，促使隸書走到楷書的原因還包括當時的民族大鬥爭、大融合，古代少數民族的坐具、臥具對漢民族傳統起居方式產生了衝擊。

首先，坐姿的改變引起書寫姿勢和執筆姿勢的改變。我們的先民正規的坐姿是跪坐式（圖 1.1-1），即席地而坐，雙膝著地，兩腳朝後，臀部墊在腳後跟上。東漢以後，北方少數民族的坐具——胡床進入了中原。據史書記載，胡床有些類似我們現在的折疊凳（俗稱馬紮子，圖 1.1-2）。南北朝時期直到宋代以後，除了較多使用椅子、凳子之外，桌子、幾的高度和品種也不斷增加，漢民族的傢俱從低矮型向高大型發展，垂足式坐姿（兩條腿下垂，兩足著地，圖 1.1-3）代替了跪坐式，從而引發了書寫姿勢的改變。由於高型傢俱的引進和坐姿角度的變化，執筆方法也有了明顯的改變，斜執筆變成了豎執筆，五指執筆法應運而生（圖 1.1-4，圖 1.1-5）。執筆姿勢的改變使得楷書橫畫向右上方傾斜，突破了篆隸書點畫橫平豎直的平衡，增加了動

---

3 包備武：《中國書法史略》，高等教育出版社 1988 年版，第 12 頁。

勢，並啟動了其他點畫走勢的推移和施展。

漢文吏跪坐簪筆持簡圖

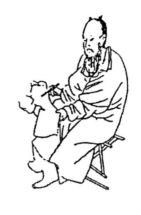

北齊《校書圖》中所繪的胡床

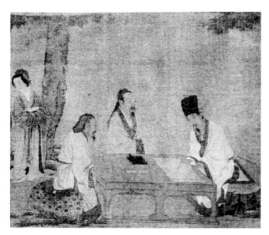

宋代垂足坐姿書寫方式

魏晉人執筆圖

其次，書寫的物質載體也發生了變化。東漢時的蔡倫對紙的改良，逐漸替代了竹木簡和布帛。魏晉時期真正把紙作為書寫材料普遍使用，解決了條狀的簡牘對書法行與行之間整體關係把握的制約，又

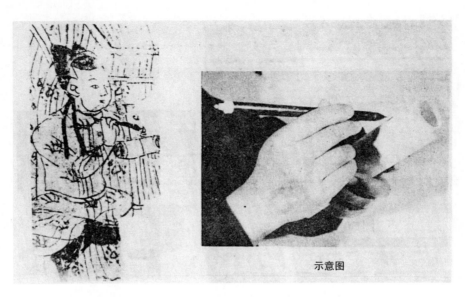

示意图

**圖 1.1-5** 席地而坐，左手執卷右手執筆的書寫方式

解決了昂貴的縑帛無法大量使用的矛盾。書寫材料的不斷發展促使了字體迭變、書風演變。

　　正是由於桌面的升高，兩足下垂，雙手可以平鋪在堅硬平滑的桌面上，在比較寬綽的整張紙上寫字，顯然要優越於手握著紙卷或竹簡無依託寫字。坐姿舒服了，書寫範圍擴大了，這是書體發生變化的一個重要因素。[4]

　　綜上，自從隸書在社會上流行之時，就已經流露出楷法的端倪，早期楷書從隸書中逐漸脫胎換骨，筆劃儘管與隸書出現明顯區別，但還有不少隸書的餘法，似隸非隸。楷書形體雖有異於隸書，然而結構與隸書並沒有多大的改變，因此可以說，隸書本身就含有楷法，至少楷書從隸書出生是順理成章的說法，也揭示了一種歷史的必然性。

4 蔡慧萍：《中國書法》（修訂版），上海人民美術出版社 2004 年版，第 245-257 頁。

第二節 ◦────────

# 學習楷書的重要性

## ▊ 楷書是今天認識漢字、學習文化的基礎

### 1. 學楷書是寫好漢字的基本要求

初學寫漢字，一般都是從楷書學起（也有少數從隸書或其他字體學起的），楷書是今天學習用硬筆或毛筆寫字的基礎。郭沫若 1962 年 8 月 20 日為 9 月號《人民教育》題詞說：「培養中小學生寫好字，不一定要人人都成為書家，總要把字寫得合乎規格，比較端正、乾淨，容易認。這樣養成習慣有好處，能夠使人細心，容易集中意志，善於體貼人。草草了事，粗枝大葉，獨行專斷，是容易誤事的。練習寫字可以逐漸免除這些毛病。但要成為書家，那是另有一套專門的練習步驟的，不必作為對於中小學生的普遍要求。」

這裡，郭沫若說得很明確，第一層意思是把字寫好的基本要求，即合乎規格，端正、乾淨、易識。達到這個要求，就是要練習寫楷書。第二層意思是寫字可以免除一些毛病。第三層意思是對中小學生和書法家的要求標準不一樣。第四層意思是儘管不能人人都成為書法家，但是字總是要寫好的。這幾十年前的話，現在仍然具有很重要的

現實意義。

### 2. 楷書現在依然通用，應該掌握好

在漢字演變的歷史長河中，隨著社會生活發展的客觀要求，需要有由官方規定和社會各階層認可的通用字體，它在書法藝術上不一定會起到典範作用，但是對於文化的發展卻是必然的，這也是楷書至今仍然通用的內在原因。適應社會發展的客觀要求，是文字發展的必然規律。楷書問世一千多年來，一直處於正統的地位。有兩個因素決定了楷書的地位非其他字體所能取代：一個是楷書結構方正，勻整好看，鐫刻便當，宜作為印刷字體；二是自隋代直到清末的科舉考試以楷法定高下，對楷書的正統地位是有力的支持和鞏固。

我們現在還處在楷書時代，無論讀書、看報、看電視、上網等，我們視覺上接受到的文字資訊，很大一部分都是通過楷書或楷書的變體——宋體、黑體等印刷體表示的。楷書是我們接觸最多、最熟悉的書體，也是初學認寫的規範書體。因此，作為實用書體，楷書具有規範性、同一性和穩定性等要求，可以說是學習用硬筆和毛筆寫字的基礎。

## ◨ 楷書是學習書法的基礎之一

### 1. 楷書不是漢字書法發展的根據或起點

單純講「楷書是書法的基礎」是不對的。因為楷書並不是漢字最早的字體，不能作為漢字書法發展的根據和起點，因此不是書法的基礎。既然楷書不是書法的基礎，那什麼字體是書法的基礎呢？如果把

甲骨文看作是中國目前發現的最早的文字，是以後的漢字書法發展的根據或起點，那麼說甲骨文是書法的基礎沒有問題。

學習書法是否要從甲骨文開始學起呢？先從甲骨文、篆隸書學起，是否就能學好楷書、行草書呢？

這個問題啟功先生已經給出了答案：漢字從篆而隸、由隸到楷的演變歷程，表明與學習書法應當先學哪一種字體、後學哪一種字體並沒有必然的聯繫。因此，啟功針對有人提出的「必須先學好篆隸，才能寫好楷書」的說法風趣地說，「我們看雞是從蛋中孵出的，但是沒見過學畫的人必先學好畫蛋，然後才會畫雞的」[1]。書法學習的實踐活動表明既不存在、也沒有誰規定必須先學好了甲骨文，才能再去學習金文、篆書、戰國文字、隸書、楷書、行書、草書等。

### 2. 楷書是學習書法的基礎之一

不少人認為，「學習書法先從楷書學起」、「楷書是學習書法的基礎」。「學書先學楷」，似乎已成為一種經典信念和規範途徑。歐陽中石認為：楷書「是甲骨文、篆、隸發展的必然結果，而行書、草書（今草）都是以楷書為本體，沒有本體就談不到『行』、『草』。可以認為，楷書是上溯尋源的依據，是下求其流的基礎。所以，我們主張學書從楷書起步」[2]。

潘良楨則說：「我主張學習書法，以從隸書入手為最好。從隸書

---

1 啟功：《書法概論》，北京師範大學出版社 1986 年版。
2 歐陽中石：《中國書畫函授大學書法教材·楷書淺鑒》，高等教育出版社 1988 年版，第 2 頁。

入手，在筆法上既可以學到『篆法』這個講究中鋒緊裹的正宗基本筆法，又可以學到作為後來各種新筆法的變化之源的波折和出鋒之法。歷來有不少人主張學書必須從篆書入手，如有條件，誠不失為取法乎上。然而這首先就碰到了識篆的問題。……而隸書既以篆書為主，同時又有楷法的發端形態的筆法，而且不必去花『識字』的工夫，可以專心致志於筆法的研求，加上隸書本身點畫形態簡單古樸，結構平正，初學很容易掌握要領……」[3]

從漢字字體演變的歷史進程看，隸書的形成是漢字由線條結構變為點畫結構的標誌，而楷書則是點畫結構最有代表性的典型。楷書與其他四種書體比較，提按分明、筆劃獨立而完備，字形多樣而準確，結構完整嚴謹，不僅書寫方便，轉折自然，而且有法可依，可以連寫，向行草書過渡容易，同時多寫一筆和少寫一筆容易辨識，最集中地體現了書法藝術中主要的用筆技巧和結構法則、規律。這是自楷書問世至今再沒有新的字體取而代之的原因，也是提倡「楷書是學習書法的基礎」的理由之一。

學習楷書和學習其他字體之間沒有次序上的必然的因果聯繫，在這一點上誰也不能互相取代。啟功認為，那種「臨某一個帖，某一個碑作基礎，就可以提高到寫一切碑，一切的字是沒有的，是一個不正確的說法」[4]。他認為：「要想學好某種字體的書法，關鍵在於掌握住它與眾不同的本質特徵，並學會靈活運用表現其本質特徵的方法和

---

3 潘良楨：《隸書藝術及在書法演變中之作用》，《書法研究》，1983 年第二期，第 42 頁。
4 啟功：《漢字書法通解總論》，文物出版社 2010 年版，第 28 頁。

技巧。基本功宜扎實地打在這裡，才是抓住了主要的矛盾。」因此，學習書法從篆、隸、草、楷、行等哪一種字體入手都可以。關鍵在於真正做到學什麼像什麼，掌握正確的方法，以提高自己修養和水準。

### 3. 楷書對學習其他字體有指導作用

學好楷書，掌握結構和用筆的基本方法和技巧，有了一定的基礎，再去學習其他字體，的確有指導作用，也相對容易一些。楷書包容度很大，行書的基本筆劃、結構與楷書相通，不過在筆劃的連接、省略上比楷書要快捷許多，是楷書的「快捷方式」。學習楷書的同時學習行書可能會方便容易些，可以達到事半功倍的效果。如果先學行草，不是不可以，只是不容易養成規矩，放不開也收不攏，可能是事倍功半。著名書法家祝嘉說：「寫行草書必先把楷書的基礎打好，且要常常寫楷書，以免其漸漸脫離了規矩。」[5] 祝嘉所說的「規矩」就是寫字的「法」。

草書和楷書之間也有著密切關係，俗話說：「草書離了格，神仙認不得。」這個格，就是楷書的結構規律。因為草書和楷書都是從隸書演變而來的，草書筆劃再減省，結構變化再大，它的外形、筆順依然沒有離開楷書結構。楷書的基本筆劃是草書的基因，草書的動態筆劃同樣是楷書靈動變化的基因。不學楷書，沒有楷書基本功，難以邁進草書之門。歷代草書大家的楷書都是令人刮目相看的。

從技法層面說，掌握楷法等於進了書法之門。楷書（這裡主要指唐代成熟的楷書）獨有的筆劃變化豐富準確、結構造型工整穩定、法

---

5 祝嘉：《書學論集》，金陵書畫社 1982 年版，第 328 頁。

度嚴謹等本質特徵不僅有別於其他字體，也包含著書法藝術中最基本、最實用的技巧和法則，這些都是學習各種字體可以互相借鑒和使用的基礎性東西，也就是基本功。

　　既然有技巧，必然就有難度，就不易掌握；既然有法則，就必須要遵循，就不是隨心所欲，可有可無。應該承認，寫楷書就像「帶著鐐銬跳舞」，難度大而「吃力不討好」。說其難度高，首先，楷書不僅是應用最廣泛的字體，也具有最廣泛的受眾群體。大眾過目難忘，規矩昭然，連初學寫字的小學生都可以對楷書評頭論足，照此標準，楷書就像眾目睽睽之下的赤身者，如有不妥，一目了然，自然很難通過大眾的裁判。其次，楷書給人易學難精的印象，既受到各種法度的限制，又難於從局限中衝破藩籬自創一格。唐代楷書就是因為結構嚴謹、造型完美而成為後世難以企及的典範，她所達到的完美的藝術高度決定了其難度，越是完美越難以達到，也正因為有非常的難度和高度，才值得我們去學習、借鑒、吸收和繼承發揚。

# 楷書的類別、特點及學習軌程

## 一　楷書的類別

### 以時代發展劃分

#### 1. 魏晉楷書

魏晉楷書，簡稱「晉楷」，主要是指從漢末到魏晉時期，以三國魏時的鐘繇、東晉的王羲之和王獻之等人為代表的小楷書法，書體風格既保留著隸書筆意又有創新。晉楷傳世書作多為奏章、抄文、書簡等小楷，用筆樸實，少有明顯提按，結構偏方，章法疏朗。（圖 1.3-1）

#### 2. 南北朝楷書

南北朝楷書，也稱「魏碑」、「北碑」、「魏楷」，主要是指北魏時期的銘石楷書，也包括從漢末到唐代時保留著隸書筆意，在書寫及藝術風格上有別于魏晉時期鐘、王楷書的南北朝銘石楷書。由於此類楷書中以北魏時期的碑刻書法最為典型，所以稱之為「魏碑」。「魏楷」的稱呼雖然不甚科學，但已約定俗成，延續至今。

**圖 1.3-1** 王羲之《樂毅論》

清代中葉以後，金石之學興起，許多金石專家、學者和書法家深入窮鄉僻壤，經他們的廣泛收集、發掘、考證、著錄，使原來長期湮沒無聞的歷代石刻、碑版、摩崖、造像、墓誌、經幢以及經文等，得以重見天日，再加上經過阮元、包世臣、康有為等人廣為宣傳、提倡，北朝碑刻書法聲名鵲起，以致很多學書者放棄頗受當時青睞的趙孟頫、董其昌書風，改轍更弦，紛紛效仿碑版墓誌，討求靈感，各立面貌，使得北魏書法大放異彩。

魏碑的主要特點是：

第一，總體形態特徵是「方」和「密」。康有為《廣藝舟雙楫・體變第四》：「北碑當魏世，隸楷錯變，無體不有。綜其大致，體莊茂而宕以逸氣，力沉著而出以澀筆，要以茂密為宗。」他還對南北朝碑版書法的藝術特徵給予了十個方面的概括：「古今之中，唯南碑與魏為可宗，可宗為何？曰：有十美。一曰魄力雄強，二曰氣象渾穆，三曰筆法跳越，四曰點畫峻厚，五曰意態奇逸，六曰精神飛動，七曰興趣酣足，八曰骨法洞達，九曰結構天成，十曰血肉豐美。是十美者，唯魏碑、南碑有之。」

第二，由於多為不知名的民間書手書寫、工匠石匠鐫刻，不受法度拘束，任筆為形，體勢奇崛自由，趣味橫生，稚拙古茂，雄強樸質，與唐楷的循規蹈矩、佈局肅然、結構端莊、技法純熟迥然不同。但也有不少出於當時書法名家之手，堪稱高品絕藝，然而未留姓名以至於埋沒終生。

第三，刀刻成分比較重。古代石刻大部分經過書丹（古時用朱色在碑石上寫字叫「書丹」）後由石匠刻手上刀雕刻，也有少數是刻手直接執刀上石，未經書丹刻鑿而成。

第四，風化剝蝕普遍。這一時期的碑刻大部分散落在戶外或深埋在墓穴中。而暴露在光天化日之下的碑刻，又由於人為和自然破壞，難逃劫數，朝不如夕，日見剝泐，文字不可識讀。而深埋地下的，根本不為人所知而且保存如新。一旦重見天日，則令後人驚喜珍重。

### 3. 唐代楷書

唐代楷書，主要指的是初唐以後成熟的楷書。這類楷書取法魏晉、南北朝和隋碑，兼有新的創造，終於走向楷書的巔峰。唐楷的主要特點表現為：用筆講究，點畫定型，起止頓挫分明，結構勻稱、規整，法度森嚴，程式穩定。特別是中唐以後的顏真卿、柳公權等人的楷書，在點畫、橫畫和鉤畫的頓挫上著力表現出鋒，特徵明顯。中國書法史上把這種特有的筆劃美化傾向稱為「華飾」現象。

## 🔳 以字形大小劃分

### 1. 大楷

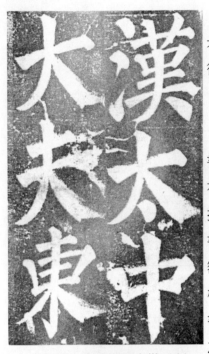

圖 1.3-2 唐顏真卿大楷石刻
《東方朔畫贊》

「大楷」，一般泛指直徑在五釐米上下，拳頭大小的楷字，再大至直徑一尺以上的大字稱為「榜書」。（圖 1.3-2）

榜書，也作「牓書」、「幫牓書」或「題榜書」。一般指的是題寫在宮闕門額上的大字，後來人們習慣把用於牌匾上的大字通稱為「榜書」。榜，本意為木片，引申為匾額，即匾額、門額，或者稱告示、張榜，古稱「署」，因此榜書又名「署書」。榜書作為中國古代的應用書體之一，開始並不限於楷書，篆、隸、行、草各體皆有，字徑可以從數寸到十幾尺，且並非一定應用於匾額。現在一般都認為「榜書」指的就是楷書。

### 2. 中楷

中楷就是常說的「寸楷」，一般指字徑約三至五釐米之間的楷書。不論寫中楷還是其他書體，大小相等，各有其規律，而大小若不同，那麼筆法則是不一樣的。要隨大小變化而保持其規律和姿態。（圖 1.3-3）

圖 1.3-3　唐褚遂良中楷墨跡《倪寬贊》

圖 1.3-4　明文徵明小楷墨跡
　　　　　《盤穀序》

### 3. 小楷

小楷一般指的是直徑兩三釐米以下見方的楷書小字。學習小楷應該從「小」字入手，不僅要學習研究楷書的一般規律，還要學習研究小楷的特殊規律，掌握小楷和大楷的不同特點，明確小楷的要求。

中國古代的文化生活中，小楷得到廣泛的運用，其獨特的藝術魅力也一直受到普遍的重視，甚至一度以小楷水準的高低作為衡量書法家的標準。（圖 1.3-4）

# 二 楷書的特點分析

楷書形態從整體上看，簡潔、方正，與篆書的長形、圓轉和隸書的扁形有鮮明對比，基本上是偏扁方形或正方形。框架結構開放，不像隸書左右伸展。從筆劃上看，楷書筆劃簡約、橫平豎直，棱角分明，沒有過多的弧線，不勾連纏繞，清楚明確。從用筆上看，楷書粗細變化、提按轉折明顯。楷書的書寫要求不僅比篆書、隸書多了許多用筆加強提按的連貫動作，還有程度上的差異，並且運筆豐富，筆力遒勁，基本筆劃、複合筆劃的變化比篆書、隸書多。（表 1.3-1）

**表 1.3-1** 「楷」字的五種書體對比

| 篆　書 | | | 隸　書 | |
|---|---|---|---|---|
| 清 说文解字 | 清 杨沂孙 | 清 吴昌硕 | 清 隶辨 | 清 吴大澂 |
| **楷　書** | | | **草　書** | |
| 唐 褚遂良 | 現代 沙孟海 | | 唐 孙过庭 | 明 宋克 | 唐 怀素 |
| **行　書** | | | | |
| 現代 胡问遂 | 宋 苏轼 | 宋 佚名 | 清 翁方纲 | 現代 郭沫若 |

與篆隸書相比，楷書最大限度地實現了書法筆法中簡化、明晰、美觀三個實用和審美要素的統一，使漢字的形態更加簡化、優化和美化，成為我們生活、學習和工作交流中的主要通用書體。

　　首先，楷書簡化了篆書、隸書的字形和筆劃，筆劃使轉由圓弧纏繞逐漸改變為方折，由粗細基本一致改變為變化比較豐富。其次，楷書優化了字形，更加明晰、準確，從而書寫相對簡便、速度加快、容易辨識。第三，楷書筆劃勻稱，風格和諧，字形基本成方塊形，伸縮收放有致。

　　以用筆分析，楷書和隸書既有共性，又各自有獨立的表現形式和獨特的創作規律，共性是用筆都比篆書有變化，結構都比篆書方正，且省減了很多筆劃。

　　篆書筆劃只有直線或弧線。用筆起止藏鋒，線條粗細均勻，是線條型的「描繪」符號。

　　隸書還屬於線條型的「描繪」符號。隸書把篆書的圓筆轉折變為方筆轉折，把轉折處分開變為斷筆，使字中的長線條變成長短不一的若干線段，如橫畫逆入平出，下筆藏鋒而落筆不收鋒，形成所謂「蠶頭」和「雁尾」；撇畫沒有尖，收筆很重；捺畫出現雁尾；橫折斷開；鉤畫彎曲且粗壯；點畫沒有多大變化。隸書採用比較平直的筆劃進行書寫，把篆書的圓角字框變為方角字框。

　　楷書屬於點畫型的「書寫」符號。楷書筆劃比較隸書而言，變化豐富了。隸書的雁尾消失了，隸書的三種基本筆劃中只有捺畫一筆出

鋒，而楷書則有挑畫、撇畫、鉤畫和捺畫出鋒，出現了點、橫、豎、撇、捺、鉤、挑（或叫「提」）、折八種基本筆劃，所以楷書要比隸書快速、方便得多。由於楷書不僅具有豐富的筆劃形態變化，而且筆劃角度變化也多，為行草書提供了簡省和連寫的基礎。（表 1.3-2）

**表 1.3-2** 篆、隸、楷基本筆劃對比圖

| 篆書 | 一 丨 ⌒ ⌒ |
|------|------------|
| 隸書 | ～ 丨 ノ ～ 、 ㄱ ㇏ 丶 |
| 楷書 | 一 丨 ノ 八 丶 ㄱ 丿 丶 |

　　從結構上說，楷書使得漢字的造型定格為穩定化的方形結構，與篆書的長方形結構、隸書的扁方形結構相比，具有安排、組織筆劃佈局的合理性；與行草書隨意變化的結構相比，更具有使初學者容易理解、掌握造型原則的便捷性。

　　楷書工穩的特徵不僅要求書寫者始終保持嚴謹理智的態度，對點畫的安排位置、結構平穩均衡的塑造也要保持如同建築一般的精准和穩定。

　　總體看，楷書的字勢基本上是靜態的。人們看到的大多數楷書作品往往是端正、靜穆、平和、厚實的，要寫出像行書那樣生動活潑、

靈氣十足的確實少見。孫過庭《書譜》說：「真以點畫為形質，使轉為情性；草以點畫為情性，使轉為形質。」楷書以筆劃作為框架構建結字，形質是靜態的，以筆法體現出楷書的個性和風神，使轉卻是動態的。因為從創作狀態看，楷書偏重理性書寫，與行草書偏重感性抒發不一樣，不是隨性的。從書寫的速度看，楷書也要相對行草慢一些。劉熙載《藝概·書概》說：「正書居靜以治動，草書居動以治靜。……書凡兩種：篆、分、正為一種，皆詳而靜也；行、草為一種，皆簡而動也。」

與行草書相比，楷書以其工整的筆劃、嚴謹的法度、穩定的結構、整飭的章法構成了像建築似的空間美，而其規矩的程式、有序的運筆雖然具有一定的時間感，但是在表現運動的節奏感、旋律的時序美等方面還是遜色於行草書。由於基本上不允許出現筆劃之間的連帶和纏繞，結構的欹變和章法的打亂，增加了在創作中對空間形式把握的局限。如果想在楷書的創作中釋放自我、注入性靈，即使作者功力非常扎實，那也是有限度的。楷書相對行草書而言，的確是難度係數高，快捷方式少，限制性和約束度也高，因而自由度和感染力也就顯得稍少。但楷書的這些特點也與行書創作互為啟發，不應將楷書與行書作孤立的對待。清朱和羹《臨池心解》說：「作楷與作行草，用筆一理。作楷不以行草之筆出之，則全無血脈；行草不以作楷之筆出之，則全無起訖。」啟功先生在他的《啟功論書箚記》裡這樣論及楷書和行書關係的：「行書宜當楷書寫，其位置聚散始不失度；楷書宜當行書寫，其點畫顧盼始不呆板。」

# 三　楷書的學習軌程

　　每個人學習楷書的目的、要求不一樣，應該根據個人自身情況採取不同的學習途徑和方法，制定一個切實可行、循序漸進的軌程。對於怎樣學習楷書、從哪裡入手、先學什麼後學什麼、學一家還是學幾家、學一家一帖還是學一家多帖等問題，我們認為，沒有硬性規定，也不能設置硬性規定。

　　學習楷書應該注意防止幾種傾向。一是單純練習楷書，不練其他書體；二是只臨一位元書家的作品，不臨其他書家作品；三是只臨一位書家的一本帖，其他作品不臨。至於從何處入手，我們提供以下建議供初學者參考：

## 1. 先學顏柳還是先學歐趙

　　我們知道，所謂顏（真卿）體、柳（公權）體、歐（陽詢）體還有趙（孟頫）體，是歷代書法學習和書法教育者總結實踐經驗，歸納出來的學習楷書的範本，在書法教育實踐中有著重要的指導意義。傳統的學習楷書程式一般多是先學顏體，後學柳體，再學歐體直至學習趙體。這樣的學習進程有一定的合理性，如：學顏體，能夠撐起骨架，搭好結構；學柳體，能夠加強筆力，增其筋骨；學歐體，能夠使結構緊湊，增其法度；學趙體，能夠避免過度死板，增其靈活。以柳體削顏體的豐肥，以歐體糾柳體的失調，以趙體補歐體的板滯。這種學習途徑和進程，在古時以書取士的風氣要求下是必要而有效的。對於今天我們學習書法來說，系統學習一下這些不同風格的楷書，以利互相取長補短是完全應該的。也有不少人只學習一家，或顏體，或歐

體，或柳體，或趙體，甚至直接學習魏碑。也有人專學楷書中一家一帖，如專攻北魏《張玄墓誌》、唐柳公權《玄秘塔碑》等，都是可供借鑒的途徑。

### 2. 先學大楷還是先學中楷、小楷

學習楷書首先應該樹立「先難後易，循序漸進」的認識。清人豐坊《童學書程》中說：「學書須先楷法，作字必先大字。大字以顏為法，中楷以歐為法，中楷既熟，然後斂為小楷，以鐘王為法」。這種說法有一定的道理，但不能絕對化。有條件的應該這樣練習。

學習楷書從臨摹大楷開始，既可以練習臂力、腕力、指力，又可以練習掌握總體把握的觀察能力，由大入小，由粗到細，從宏觀到微觀。一般說來，寫大楷難，寫小楷更難。相比較而言，中楷容易一些。清代書法家主張練一二寸「大字」，按照現在換算應該為四至七釐米左右，實際上比中楷略大。我們認為，還可以再大一些，練懸肘寫時，邊長約十釐米的大楷最合適。

### 3. 先學筆法還是先學結構

關於這個問題，書界前輩們也是各執己見。沈尹默認為：「一般學字的人，總喜歡從結構間架入手，而不是從點畫下工夫，這種學習方法，恐怕由來已久，這是不著眼在筆法上的一種學習方法……但從書法藝術這一方面看來，就非講筆法不可，說到筆法就不能離開點畫。專講間架，是不能入門的。」沈尹默：《書法論叢》，上海教育出版社 1978 年版，第 53 頁。啟功則主張「書法以用筆為次，而結字必須用工」（《論筆順、結字及瑣談五則》），「用筆何如結字難，

縱橫聚散最相關」（《論書絕句》）。

我們認為，筆法、結構都是學習書法的基本功，缺一不可。初學楷書，應該先學會寫基本筆劃和複合筆劃後練結構。最後要以掌握結構的穩定、端正為主，把字的中心找准，重心寫穩。因為即使筆劃寫得再好，如果處理不好結構，就像蓋房子沒有搭好框架，一大堆材料無法用上去。掌握好結構以後可以根據實踐的發展程度確定不同的側重點，如果已經掌握基本楷書筆劃和結構技巧，而需要向書法創作邁進，視能力而定，筆法弱就練筆法，結構達不到要求就練結構。從楷書藝術的難度和高度看，楷書結構相對容易掌握，而筆法高品質的要求是不容易掌握的。

# 第二章 —— 楷書源流與發展

　　楷書創始於漢末，盛行于魏、晉、南北朝，歷經近千年的發展過程，形成唐代楷書藝術集為大成的盛況。有唐以後自宋元明清到現在，楷書仍然作為一種實用書體使用至今，但是楷書作為藝術的發展再也沒有出現大唐時代的輝煌。

第一節 ○————————

# 楷書的萌生期

　　中國的文字在漢代以前已經經歷了多次的改革，結果是逐漸從繁雜走向簡化，結構從難寫變為易寫，筆劃由繁多到減少。隸書比篆書容易識寫，楷書比隸書更容易寫，行書比楷書更容易寫而且還便捷省力，這是漢字自身發展的規律。

　　自西漢文帝劉恒、景帝劉啟二位皇帝提倡書法以來，到東漢桓帝劉志、靈帝劉宏時期，中國書法一度出現繁榮局面，書風日盛。光和元年（西元 178 年）漢靈帝舉辦「鴻都門試書」，揭開了中國歷史上以書取仕的序幕。當時篆書依然常用，隸書為官方書體，而且章草、今草、行書、楷書也盡備。到東漢末年，楷書已經初見雛形，方興未艾。到三國時期，不只是隸書向楷書過渡，其他書體也在發展。這一時期正是楷書的幼年期，而隸書就像一位接近暮年的人，這兩種書體逐漸相互融會、相互滲透，經歷了一個相當長的漸變過程。處在這種環境下的楷書，既無成熟的法度局限，又大量借用隸書筆法，顯得頗有生氣，無拘無束，比起成熟方正的隋唐楷書，自有一番情趣，也為後世書家探索和找尋創新之路提供了一個可以馳騁的空間。

　　三國鼎立時期，書法也處於歷史的轉型期，各種書體風格紛呈，雜會交融。規整方正的隸書仍然作為官方的主流書體。一方面，篆書

書寫實用性越來越少，逐漸向藝術性、裝飾化發展；另一方面，順應社會實用文字發展需要的變化顯然更快一些，楷書逐漸為大多數人們所接受。在這種變化的風氣影響下，亦楷亦隸、亦方亦圓的新書體應運而生。獨開風氣的《穀朗碑》（圖 2.1-1）的問世，成為從隸書向楷書變化的先驅。因此，自漢代到三國時期，為楷書的萌生期。

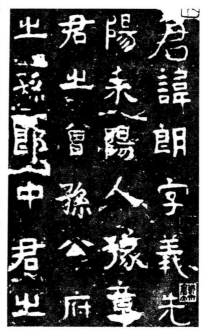

**圖 2.1-1 《谷朗碑》**

《谷朗碑》，碑額題「吳故九真太守谷府君之碑」，碑文楷書 18 行，每行 24 字，原在湖南省耒陽縣穀府君祠，署年為鳳凰元年（西元 272 年）刻。字跡方正平直，已經沒有隸書險勁的波磔，與後世楷書結構用筆相近，被認為是最早的楷書和研究隸書向楷書遞變時期的重要資料。

三國魏時的鐘繇在促進由隸入楷的實踐中，從東漢以來民間流行的隸書裡，把改變筆法、方正平直、簡單省事的成分吸收集中並加以大膽創造，為後人開闢了一個新的面貌。三國兩晉時期少有碑刻傳世，由於禁碑，加之簡牘頻繁使用，需要「章務簡而便」（孫過庭《書譜》），楷書自然得以發展，這也順應了文字發展的規律。當然，禁碑的結局使得碑刻轉入地下，為墓誌的發展創造了極大的契機。

# 楷書的發展期

　　魏晉南北朝時期，中國書法藝術得到前所未有的大發展。這一時期不僅是中國歷史上分裂最嚴重的時期之一，也是中國書法史上一個光輝燦爛時期，各種書體交相發展，所存石刻的種類、數量、藝術水準都大大超過了東漢，形成了中國石刻藝術發展的第二個高潮。

　　魏晉南北朝時期是楷書大放異彩的成長髮展期。楷書在這一時期之所以能夠得到發展，主要源於以下因素：

　　首先，在戰亂時代，楷書由於簡省了隸書的波勢，筆劃寫起來比隸書更省事，便於傳遞消息和發佈軍令。社會經濟生活發展的需要，決定了書體必須由繁到簡演變，其過程是不以人的意志為轉移的，這是書法自身發展的規律，也是社會發展的規律。

　　其次，這一時期是一個講求人生藝術的時代，所謂的「魏晉風流」，其實就是把人生藝術化。長期的戰亂使得當時的知識份子深感生死無常、人生短暫而更加重視生命的價值和人格的意義，不遺餘力表現自我，簡便、準確、完美成為他們的藝術追求。

　　魏晉南北朝的書法大略可以分為兩個時期：魏、西晉為前期，東

晉、南北朝為後期。

# 一　魏晉時期的楷書

### 1. 楷書鼻祖——鐘繇

　　鐘繇，三國魏書家，字元常，穎川長社（今河南長葛）人。書學曹喜、劉德升、蔡邕。鐘繇所處的漢末三國魏時期，正是中國文字從隸書向楷書交錯轉變的時代。鐘繇現傳世書作真跡早已不存。儘管宋以來法帖中所刻《宣示表》（圖 2.2-1）、《賀捷表》、《薦季直表》、《力命表》、《墓田帖》等，都出於後人臨摹，但是傳世的鐘繇楷書，應該看作是隸書向楷書轉型期的作品。

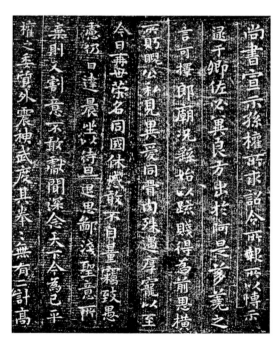

**圖 2.2-1** 鐘繇《宣示表》

　　鐘繇在書法上下過苦功。他的小楷用筆方法一拓直下，改變了蠶頭燕尾，明顯地削減了隸書用筆的波磔之勢，改變了隸書尚扁尚平的體勢，從章法上也改變了隸書行距窄字距寬的布白。筆劃比較肥厚、結體疏朗寬

博，體態扁方，字的重心偏低，用筆已改方為圓，自然古樸，雖然還不成熟，但顯示出一種新鮮的楷書體態和氣息。這些尚不成熟的地方保留了盎然的天趣，自有妙不可言之處，不僅體現了正在走向成熟的楷書藝術特徵，還直接影響了晉代二王小楷的面貌，進而又影響到元、明、清三代直至當今小楷的創作，鐘繇的《宣示表》可以說是楷書藝術的鼻祖。

晉代書法是中國書法發展史上的一個高峰，同時也是楷書開始流行的時期。鐘繇的書風自魏到晉風行一時，在書壇上佔有統治地位。東晉王羲之、王獻之父子上承漢魏時期書法傳統，融會當時各派長處，把經過長期練習獲得的對線條隨心所欲的控制技巧，結合自己的情緒貫穿到日常的書寫活動中，成為創新書體的領軍人物，被後世尊稱為「書聖」，他們充滿對自由和完美追求的書法作品，直到今天依然被視為難以超越的經典。

### 2. 王羲之楷書《黃庭經》

王羲之（西元 303─361 年），字逸少，祖籍琅玡臨沂（今屬山東臨沂縣北）都鄉南仁裡。王導從子，王曠子。早年從衛夫人學書，後改變初學。草書學張芝，正書學鐘繇。學而能化，在接受鐘繇的書風後以篆入手，繼承了秦篆的用筆方法，痕跡不顯，融入楷書。並博採眾長，精研體勢，推陳出新，一改漢、魏以來質樸的書風，創造出妍美流便的新體。他備精諸體，尤擅正、行，字勢雄強富變化，為歷代學書者所師宗和崇尚，影響極大。書跡刻本甚多，散見於宋以來所刻的叢帖中。王羲之流傳下來的小楷，有《黃庭經》、《樂毅論》、《東方朔畫贊》、《曹娥碑》等，還有他臨寫鐘繇的《尚書宣示

表》。

　　《黃庭經》，歷來被奉為小楷上品，學小楷必臨此帖。雖然不能肯定就是王羲之所書，但是，至少可以通過這些石刻體會出作者將鐘繇的書法予以改造，減厚重為輕捷，化平正為險敧，完全脫離隸書氣息的痕跡。

### 3. 王獻之楷書《洛神賦》

　　王獻之（西元 344—386 年），字子敬，王羲之第七子。官至中書令，世稱「王大令」。工書，兼精諸體，尤以行、草擅名。在繼承張芝、王羲之的基礎上，進一步改變了當時古拙的書風，有「破體」之稱。其書英俊豪邁，饒有逸氣。

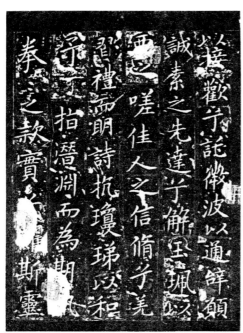

**圖 2.2-2　王獻之《洛神賦十三行》**

　　《洛神賦十三行》（圖 2.2-2），內容即曹植名篇《洛神賦》中的一段，自「嬉」字起至「飛」字止。據說宋高宗時覓得 9 行 176 字，後歸於賈似道，其又得到後 4 行 74 字，成為 13 行，小楷 250 字。

　　《洛神賦》不僅是中國書法藝術史上的一個傑作，也是傳世小楷書作中最靈活最娟秀的代表。此帖雖然僅存 13 行，但風采

動人和流美精妙之處一點不讓其父王羲之。觀其各字，清朗而內秀，氣新而神怡，絕對是美的享受。

### 4. 《爨寶子碑》

《爨寶子碑》（圖 2.2-3），清乾隆四十三年（西元 1778 年）雲南南寧（今曲靖縣）城南 70 裡揚旗田出土，咸豐二年（西元 1852 年）移至城內武侯祠內（即今曲靖縣第一中學校園爨碑亭）。與《爨龍顏碑》（圖 2.2-4）並稱「二爨」，因碑高、寬都小於《爨龍顏碑》，又有「小爨」之稱，為雲南碑之瑰寶。《爨寶子碑》書法介於隸書和楷書之間，與書刻于北魏文成帝太安二年（西元 456 年）的《嵩高靈廟碑》風格接近，是研究由隸書向楷書過渡的典型實物。

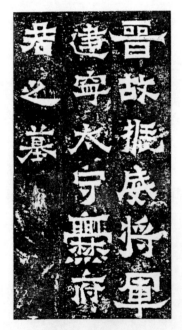

圖 2.2-3 《爨寶子碑》

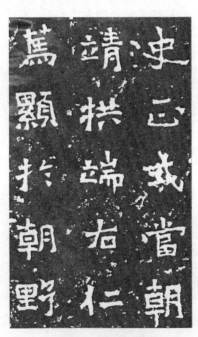

圖 2.2-4 《爨龍顏碑》

《爨寶子碑》書法多用方筆，畫似刀切，點如三角，轉折處也都見方見棱，尖如直角，甚至出角上挑。橫筆中間比較細，兩端有明顯的蠶頭雁尾，保留了隸書的餘姿。許多字除了用筆方折凝重以外，與後來的楷書寫法相差無幾。不同的是寶蓋頭的左點右鉤處理成下行的短畫並向左方挑出鉤，成為尖銳的筆劃。結構古拙，體勢緊結，變化多端，豐富多彩，各個部分短長寬窄似乎不講比例關係，大小參差，有的相差數倍。總體看，章法更具特色，粗看好像無序，細觀大小輕重、疏密虛實、聚散促展、參差錯落十分自然。這是由隸書向楷書變化階段風格獨具的典型碑刻。

　　魏晉時期楷書發展的顯著特點是運筆簡練，筆劃提按不明顯，筆短意長，橫畫比較平穩，撇、捺、鉤、提等筆劃藏鋒含蓄，結構疏朗，字形呈扁方。體現出晉人崇尚清淡的審美意趣。

## 二　南北朝時期楷書

　　南北朝是我國歷史上一個分裂的時期。南北朝時期南北兩個政權雖以長江為界，政治、經濟、軍事的長期對峙的加劇造成了社會的混亂，江水自然的阻礙、政治的隔絕擋不住文化的交流，使得各民族之間在文化、宗教、藝術的民間接觸變得頻繁起來。總的看來，在這樣的社會大氣候下，南北之間的書法交流、融合乃至同化成為大勢所趨，書法審美取向也不斷趨於接近。南北朝時期的書法遺存多為碑刻、摩崖石刻、墓誌、造像記、寫經等，其中墓誌占大多數。南北兩

地書法風格儘管存在著明顯的差異，但是我們看到，傳世的北朝小楷寫經與南朝楷書風格幾乎相同，20 世紀 60 年代中期在南京出土的《王興之夫婦墓誌》等又使人不由自主地想起北朝碑版書風。

## ■ 南朝時期的楷書

南朝繼承東晉書風的餘澤，上從帝王，下至士人百姓，篤好書法，二王書風貫穿於始終。這一時期留存的碑刻、摩崖、墓誌，有《爨龍顏碑》、《劉懷民墓誌》、《明曇 墓誌》、《劉岱墓誌》、《瘞鶴銘》、《蕭憺碑》等，多為楷書。

### 1. 《爨龍顏碑》

《爨龍顏碑》（圖 2.2-4），爨道慶撰文，南朝劉宋大明二年（西元 458 年）九月鐫立，原在雲南陸良州蔡家堡爨君墓前。出土時間不詳。《爨龍顏碑》與東晉《爨寶子碑》並稱為「二爨」，因其碑高、寬都大於《爨寶子碑》，有「大爨」之稱，又有「滇中第一石」之譽。

《爨龍顏碑》是流傳絕少的南朝碑刻之一。書法饒有隸意，氣勢雄強，結構多變，佈局參差有致，後人認為《爨龍顏碑》與北魏《張猛龍碑》用筆相似。它是研究中國書法發

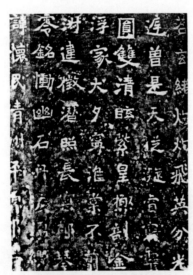

**圖 2.2-5** 《劉懷民墓誌》

展的重要書作。《爨龍顏碑》書法雄強茂美，運筆、結構都與《爨寶子碑》相像。但是筆劃方圓兼用，不像「小爨」那樣鋒棱畢見，筋骨遒健，咄咄逼人；結構也不「小爨」那樣古怪而不勻稱，比「小爨」更多的內在變化，更加緊結，而且顯得疏密天然。

### 2. 《劉懷民墓誌》

《劉懷民墓誌》（圖 2.2-5），南朝劉宋大明八年（西元 464年）刻。清末于山東益都出土。清光緒十四年（西元 1888 年）為王懿榮購藏，後歸端方。今石已不存。書法稚拙淳古，與《爨龍顏碑》、《嵩高靈廟碑》相似，精美雋秀又近《張猛龍碑》，這是目前出土的有明確紀年的、時代最早的墓誌，在南朝碑誌中是一塊融具南北不同風格於一體的墓誌。

## 三 北朝時期的楷書

流傳至今的北朝碑刻、造像、墓誌銘數不勝數，蔚為大觀。其中，造像記、墓誌銘的數量遠遠超過了碑刻，北魏時期的作品又以絕對優勢壓倒了其他時期的作品，在書法藝術上占了上風，成為這一時期書法的冠名——「北魏體」、「魏碑」等。

北朝楷書的發展大致可以分為三個階段：第一階段是北魏孝文帝南徙遷都洛陽（西元 493 年）之前。此時的碑刻書法多用方筆，線條平直，隸書意味較濃，古拙質樸。第二階段是南徙後到魏末，其間約四十餘年，是北朝楷書發展的高潮，也是楷書藝術發展的最佳時機。書家創作自由度大，無拘無束，創作風格多樣，精品力作眾多，流派

紛呈，但是書家傳作不留名，也沒有類似漢碑那樣形式的豐碑巨碣。第三階段是東魏、西魏以及北齊、北周時期，由於戰爭連綿，政治混亂，北魏分裂成為東魏、西魏，書法也逐漸走向衰落，傳世的碑版無論是風格、氣度，都不如北魏時期，不僅面貌委頓、刻工草率，字跡也缺乏神采，不足以為臨習之範本。

### 1. 北朝碑刻楷書

北朝石刻最多。書體也是以北朝為至備。北朝書家，見於史籍的很少，多不署名，即使借著石刻流傳，也只是知其姓字而無法從中考察其事蹟，大多數不知其為何許人也。著名書家和楷書代表作有：寇謙之《嵩高靈廟碑》、蕭顯慶《孫秋生造像》、朱義章《始平公造像記》、鄭道昭《雲峰山四十二種》、《張猛龍碑》等。

### (1)《嵩高靈廟碑》

北魏《嵩高靈廟碑》（圖 2.2-6），寇謙之立。北魏太安二年（西元 456 年）刻。石在河南登封市中嶽廟。現在殘泐過半，僅存 580 字。碑文書法雖歸為楷書，但是沒有脫去隸

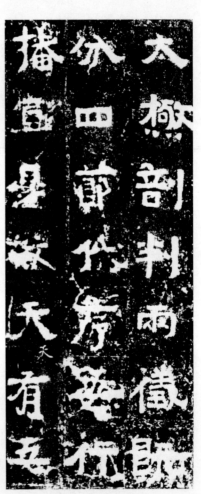

**圖 2.2-6** 《嵩高靈廟碑》

書的痕跡，還是從隸向楷的過渡。用筆古拙，方筆直勢，大起大落，橫畫勢平，結構遒緊又不失自由，風格雄強，有些類似《爨寶子碑》，但是嫌過草率、粗糙。這的確是一塊別具特色、久負盛名的碑刻。初學北魏書法者應該慎重學習之。一定要避免孫過庭《書譜·序》說的那種「任筆為體，聚墨成形，心昏擬效之方，手迷揮運之理」的現象。

## ⑵《始平公造像記》

《始平公造像記》（圖 2.2-7），刻於北魏太和二十二年（西元 498 年）九月。孟達撰文，朱義章書。鑴刻在河南洛陽龍門石窟古陽洞之北壁上。龍門石窟眾多的碑刻題記都是陰刻，即字是凹下去的，只有《始平公造像記》等極少數是陽刻，字面突出來。這種情況不僅在龍門石窟少見，在整個碑刻史上也為數不多。

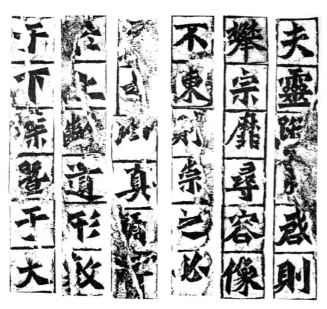

**圖 2.2-7** 《始平公造像記》

《始平公造像記》書法屬斜畫緊結一類。起筆銳側堅決，筆劃方整嚴峭，極似刀削

斧斫，起筆、收筆和轉折處多棱角分明，運筆平直，鋪毫齊力，轉筆果斷方折，形成外方內圓、雄強角出的效果。對此效果，有人認為是刀刻出來的，毛筆是寫不出這種筆劃，也有人認為用硬毫搛扁筆鋒、斜執筆、利用偏鋒能寫出這種效果。作品結構緊密，筆劃之間有的密不容針，但是由於筆筆交代清楚，來龍去脈各有其跡，使得結構效果雄密端莊，達到「疏處可以走馬，密處不能透風」的效果。此碑具有外形誇張的陽剛之美，和靡弱的書風形成強烈的對比。學書者臨習中應該取其雄偉緊密，對其中的粗糙要注意割捨。

### 2. 北朝摩崖楷書

北朝摩崖碑刻書法，以北齊泰山經石峪《金剛經》（圖2.2-8）、王遠《石門銘》、鄭道昭《鄭文公碑》等為最佳。由於摩崖、石窟、石碑、造像和墓誌所處環境、書寫條件、石質、鐫刻等各方面的不同，因此石窟、造像、題記、摩崖與墓誌相比，書寫、鐫刻效果差異也很大。

**圖 2.2-8** 泰山經石峪《金剛經》

### (1)《石門銘》

《石門銘》（圖 2.2-9），摩崖刻石書，北魏宣武帝元恪永平二年（西元 509 年）正月刻於陝西漢中市古褒斜棧道石門之東壁崖面

上。因為 1970 年該地修建水庫，和著名的東漢《石門頌》等石刻一同移至漢中市博物館。

《石門銘》是中國書法史上不可多得的傑作之一。它的主要特點是筆劃圓渾勁健，字勢飄灑，和穆飛逸，自然超脫，結構開敞而抱合出奇，字形不規整，布白不拘方正勻齊，但是就摩崖石勢隨意書寫、鑿刻，左顧右盼有意，章法自然天成，格調極高。

### ⑵《鄭文公碑》

圖 2.2-9 《石門銘》

《鄭文公碑》記述鄭羲的政績，有內容相同的兩塊碑，又稱《鄭羲上下碑》，均是摩崖石刻。但是文字多少、字體大小有區別。《鄭文公上碑》，在山東平度市東北 20 公里大澤山天柱峰（一般又稱天柱山），海拔 280 公尺。刻于北魏宣武帝永平四年（西元 511 年）。此碑風化剝損相當嚴重，主要因為是碑石獨立于山陽，風吹、日曬、雨水沖刷和人為破壞，保護不善。書法特點多為圓筆，因與風化剝蝕有關，字口花殘，即使有方筆也變得圓渾無棱角。

《鄭文公下碑》（圖 2.2-10），在山東萊州市東南 5 公里處的文峰山（又稱雲峰山、筆架山），海拔 305 公尺。兩碑似為一人所書，但撰書人無確切記載，都刻于北魏宣武帝永平四年。內容記述鄭文公生平事蹟及著述，文章多諛美之詞而失實。雖經多年風雨侵蝕，筆劃

沒有上碑那樣渾淪。字跡比上碑較大，又比較清晰可讀，字勢鋒芒可尋，為後世學書者所重。此碑筆劃多為方圓筆並用，中鋒運筆舒緩暢通，提按動作不明顯，沒有大起落和明顯波磔，粗細接近，蒼勁如篆，吸收了篆、隸、草書的一些筆意，結構變化非常豐富。據傳此碑的書者為北魏著名書法家鄭道昭，字僖伯，自稱中嶽先生，滎陽（今屬河南）人。

### 3. 北朝墓誌楷書
#### ⑴ 北魏墓誌楷書

北魏時期的墓誌書法以楷書為多，其中，大量的是元氏家族的墓誌，其書法風格雖然多樣，少部分帶有個性，但是大體相似，區別不大。以下擇其較著名的墓誌做一例舉：

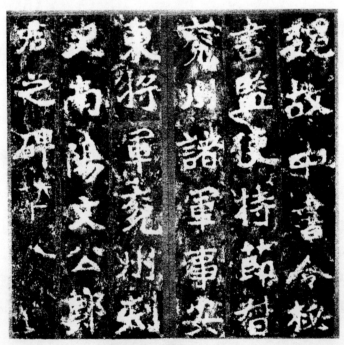

圖 2.2-10 《鄭文公下碑》

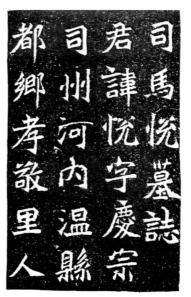

《元楨墓誌》（圖 2.2-11），北魏孝文帝太和二十年（西元 496 年）刻，北魏中期典型的墓誌碑刻，也是北魏元氏墓誌的代表作之一。

《元緒墓誌》（圖 2.2-12），北魏正始四年（西元 507 年）十月刻，1919 年在河南洛陽安駕溝出土。刊刻清楚，用筆與《張猛龍碑》相近，筆劃勁健爽利而富於變化，結構既端正穩重、嚴謹活潑，又含自然奇趣。實為初學者轉型時的範本。

**圖 2.2-11** 《元楨墓誌》

**圖 2.2-12** 《元緒墓誌》

**圖 2.2-13** 《司馬悅墓誌》

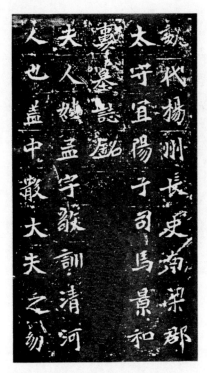

**圖 2.2-14** 《司馬景和妻墓誌》

《司馬悅墓誌》（圖 2.2-13），北魏永平元年（西元 508 年）刻，1979 年元月在河南孟縣城關鬥雞台農民修渠挖土時從司馬悅墓中取出。《司馬悅墓誌》具有較高的書法藝術價值和重要的史料價值。此墓誌的書法處於北魏書風發展過程中的中間環節。筆劃洗練爽朗，氣均力勻，用筆著實又輕盈飄逸、靈活自然，強調鉤畫、捺畫等尖長出鋒。結構方正嚴謹，筆劃之間搭配緊湊、佈局巧妙，內緊外疏，有骨氣洞達、瀟灑大方之感。因為出土不久，其筆劃鋒芒俱在，棱角無損，保留完好，實屬難得。

《司馬景和妻墓誌》（圖 2.2-14），亦稱《孟敬訓墓誌》。北魏延昌三年（西元 514 年）正月刻。今藏北京大學圖書館。此墓誌為北魏墓誌中的翹楚。出土時鋒棱顯見，字口清晰，精拓比較難得。此碑用筆一拓直下，形方實圓，落筆轉折雖然形狀方峻，但是都以中鋒出筆，圓厚筆意自然流露，取勢相背，筆劃多以撇畫為主，肥厚舒長。字的中心遒密，右上角峻拔上揚，撇捺舒展。字形方整修長，結構敧側，富於變化。

《元懷墓誌》（圖 2.2-15），北魏熙平二年（西元 517 年）刻，

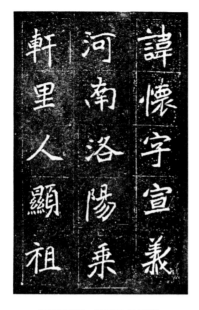

圖 2.2-15 《元懷墓誌》

圖 2.2-16 《刁遵墓誌》

圖 2.2-17 《崔敬邕墓誌》

1925 年在河南洛陽出土，原石現藏開封市博物館。書法與刻工俱精妙，而且出土後保護很好，字口清晰如新，便於臨摹學習，是初學楷書或魏碑書體的較好範本。

《刁遵墓誌》（圖 2.2-16），北魏熙平二年（西元 517 年）十月刻。出土時間有兩種說法：清雍正年間（西元 1723—1735年），也有說於清康熙末年（西元 1662—1722 年），出土地點也有兩種說法：河北南皮縣，山東廣饒縣。墓誌在出土時就缺一角。故宮博物院藏有初拓本。書法筆劃圓腴

遒勁中帶有婉媚，轉折回環處多有變化，起筆痕跡明顯。結構茂密、
端正，多有古樸秀逸之意。

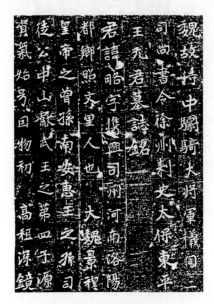

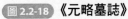 《元略墓誌》

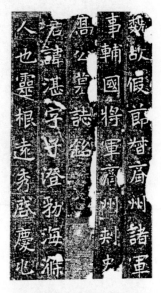 《高湛墓誌》

《崔敬邕墓誌》（圖 2.2-17），北魏熙平二年（西元 517 年）
十一月刻。清康熙十八年（西元 1679 年）在河北安平縣出土。清康
熙三十年（西元 1691 年）冬知縣陳宗石砌入鄉賢祠堂，沒有多長時
間就丟失了。上海圖書館藏有原石拓本。字跡完整無缺，筆劃勁挺，
用筆圓渾，外柔內剛，結構活潑，富於變化。體勢遒麗，頗似《鄭文
公碑》。

《元略墓誌》（圖 2.2-18），北魏建義元年（西元 528 年）立。
1919 年在洛陽城北安架溝村出土，現藏遼寧省博物館。此志書法歷
來受到推重，用筆雖然不刻意求工，但是從容不迫，隨心所欲而規矩

自在，筆劃粗細調和勻稱，圓潤無棱角，無明顯提按，鉤畫多無鋒尖，圓鈍含蓄而且比較長。結構質樸中含清新自然。字形雖小，但個個方扁中矩、意到力足。借助界格，章法飽滿緊湊。

### ⑵ 東魏墓誌楷書

東魏時期的墓誌傳世不多，楷書、隸書兼而有之。比較著名的有《高湛墓誌》（圖 2.2-19）。東魏元象二年（西元 539 年）刻，清乾隆十四年（西元 1749 年）山東德州衛河第三屯岸崩出土。今石不知所在。故宮博物院藏有初拓本。書法方整俊秀，結構比較疏朗虛和，端莊中有溫文爾雅之風。

### ⑶ 西魏寫經

南北朝時期，寫經也是和刻碑一樣重要的書法活動。作為民間書法，它從先秦時的楚帛書、兩漢時期的竹木簡書演變而來，不僅書體由篆變隸、由隸變楷，而且還繼續保持著那種鮮活的生氣。從書風來看，寫經書和碑刻在風格上是息息相通的。

從甘肅敦煌藏經洞發現的西魏普泰二年（西元 532 年）《摩訶衍經》（圖 2.2-20），中國國家圖書館收藏。此卷楷書與以後的隋唐楷書相比，提按動作大，特點顯著，性格鮮明。主要是強調右半部轉折、捺畫、鉤畫的重按重頓，甚至有些筆劃明顯的加長，加粗，與左半部形成強烈的粗細對比。雖然字形大小、結構勻稱，但是每個字中的筆劃變化很大，如「一」的橫畫，起筆細，收筆突然加粗。這是因為字小筆尖，運指、運腕動作必須果斷有力，乾脆利索。

一資法相吾我法相資不可得故以為眾人
順何故以然愍受佛法使久存足弟子秔法故
諸佛世等結戒是中不應未有何資有何
名字等何有相應何有不相應何者是法如
是相何有是法不如是相以是故是事不應
難如是我聞一時五語各各義略說竟問曰
如非時辰時衣省是何羅何以不說三
摩郵各日此敗后中說归衣不淨聞水道何
浮聞而生郵見餘經通省得聞是故說三摩
郵令其不生郵見三摩郵三以時先是做
稱又佛法中多說三摩郵少說何第少故不
應此立難

圖 2.2-20 《摩訶衍經》

又如西魏《賢愚經卷第二》（圖 2.2-21），應寫於西元 542 年以前。書法風格近於隸書，但是字形已經不是隸書的扁方而帶有縱勢，這與當時碑刻書法的字體結構比較一致。大小勻稱是寫經書法的最大特點，從藝術上說同時也是其弱點。此卷全篇用筆流暢，筆劃清麗灑脫，用墨飽滿。毛筆筆鋒尖細而筆肚較圓，直鋒入筆提按有度，多有回鋒。與眾多經書一樣，章法規矩工整。確實為高手所書，代表了南北朝時期敦煌書法藝術的時代性和地域性。

西魏既沒有著名的碑刻，墓誌也不多，其書法少有突出成就。

## (4) 北齊墓誌

　　南北朝後期，北齊北周的碑刻書法有了一些變化，既有成熟的楷書，也有帶隸意的楷書，還有繼續使用著的隸書。從總趨勢看，這個時期是楷書的黃金時代，既不同於隸書，也不同于隋唐以後成熟定型的楷書，但是許多作品如《朱岱林墓誌》（圖 2.2-22）與後來成熟的唐楷接近，在楷書的構架上參以隸書的波磔，筆劃豐滿圓潤，書風從粗獷樸實向文雅精美演進，成為這一時期的主要傾向。

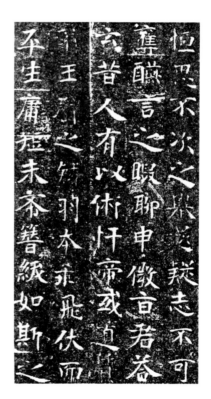

**圖 2.2-21**　《賢愚經卷第二》　　**圖 2.2-22**　《朱岱林墓誌》

朱岱林，字君山，故《朱岱林墓誌》又稱《朱君山墓誌》。北齊武平二年（西元 571 年）二月刻。《朱岱林墓誌》書法被譽為「上宗魏晉，下開隋唐」。在北朝書法中別具一格，雖然為楷書，但是又參以篆隸筆意，筆劃中沒有波挑之勢，於古樸中含剛健之姿。從中可以窺見楷書從隸書嬗變的蹤跡。筆劃粗細變化較大，運筆較隨意輕鬆飛動，天真爛漫，但是結構傾向方正，略有長形。有特色的主要是斜向筆劃的傾斜度特大，捺筆特重而長，形成特殊主筆。後世學習此碑並受其影響的人不少，元代的倪雲林、現代的徐悲鴻都是例子。

# 三　隋代楷書

## 一 隋代楷書發展特點

　　隋代在經歷了十六國長期的分裂混亂之後得到統一，上承南北朝，下承初唐，雖然為時不長，卻實現了中國各民族的大融合。表現在書法藝術上，這個時期成為楷書發展的「過渡」階段，是承上啟下的時期。隋雖然統一了南北方，但是書家隊伍還保留了南北朝時期的人員，一部分原在南方的書家來到了北方，如歐陽詢、虞世南、虞世基等，他們或在隋做官，或死于隋代。而且居住地域不同，崇尚書派不一，在當時社會總的審美取向下各有一些區別，楷書並沒有形成明顯的時代特徵，基本上保持了南北朝時期的風格。

　　隋代是楷書逐漸向「法度」過渡的階段。首先，楷書經過漢末三

國、魏晉南北朝發展到隋代，已經從幼稚走向比較成熟，鐘、王、北朝、南朝的楷書面貌各異，給了隋代書家廣泛的參照系和汲取面以及豐富的滋養。隋代正處於楷書審美取向「調整」時期，繼北碑法度不足、南碑韻味過多之後，而轉向追求法度和淡化韻味。其次，隋王朝的短命沒有造就隋代楷書最終走向成熟的機遇，而使其過早夭折，因而也就不可能在幾十年內形成一套完整、固定的楷書模式，這是一個不幸。但又應該慶倖的是，它卻在楷書上進行了如《龍藏寺碑》這樣大膽的創造，也出現了僧智永抄寫八百本《真草千字文》和傳為僧智果所作的《心誠頌》，不僅形成了自身獨特的藝術感染力，為規範文字進行了推廣和總結，把楷書的完善向前推進了一大步，也為唐代楷

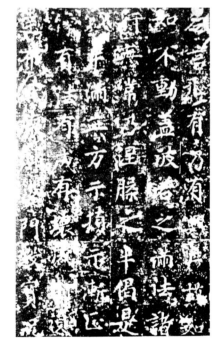

圖 2.2-23 《啟法寺碑》

圖 2.2-24 《龍藏寺碑》

書發展到登峰造極鋪就了堅實的奠基石。

隋代在中國書法史上堪稱「絕佳」的楷書作品很少，但是這個時期的著名楷書作品如《龍藏寺碑》、《啟法寺碑》（圖 2.2-23）、《董美人墓誌》、《蘇孝慈墓誌》、《孟顯達碑》、智永《真書千字文》等，運筆的平正舒暢，結構的嚴謹安雅，已經具備唐楷的雛形，開了唐楷規範嚴謹的先河。

## 二 隋代楷書作品

### 1. 隋代楷書碑刻

#### ⑴《龍藏寺碑》

《龍藏寺碑》（圖 2.2-24），隋開皇六年（586 年）十二月立，是河北恒州刺史王孝仙勸隋文帝造龍藏寺而建立的一塊名碑。龍藏寺，唐改額「龍興寺」，清康熙賜額「隆興寺」，故此碑又稱「正定府龍興寺碑」，現存於河北省正定市隆興寺內，未著書寫人名。

此碑楷書上承南北朝，下開唐風。筆劃勁挺有力，用筆勁健沉著，筆致精妙，無鬆懈之氣。在一些撇捺、轉折處還保留些許隸意，如有些字的橫畫還有明顯的蠶頭雁尾，有的字橫畫尖鋒入筆，有雁尾而沒有蠶頭，許多字都是露鋒書寫。結構方正端嚴，一絲不苟。與初唐褚遂良的《孟法師碑》、《雁塔聖教序》有許多共同之處，而且非常接近，可以看出其在南北朝到唐代的書法藝術發展史上所處的承上啟下的特殊地位，這塊碑被世人尊為「隋碑第一」。

## ⑵《孟顯達碑》

　　《孟顯達碑》（圖 2.2-25），撰文書丹者不詳。隋開皇二十年（西元 600 年）十月立。清宣統二年（西元 1910 年）在陝西長安縣南裡王村出土。唐時碑陰被用作石槨，碑側各殘損一行字。1948 年入藏西安碑林博物館。因為出土較晚，字口清楚，缺字極少，字數逾千。碑文記述了孟顯達在魏做官參與賀拔勝，大破東魏侯景軍戰役之事。到其逝後四十餘年的隋代開始才立碑。書法嚴謹認真，用筆一絲不苟，彎轉圓潤，露鋒很少，圓筆方轉。字形略呈扁方，結構不僅寬博，又比較嚴謹，缺憾是放逸不足，顯得拘謹。《孟顯達碑》略感柔弱而氣勢不足，這也是隋碑比較普遍存在的通病。再說，將它與初唐

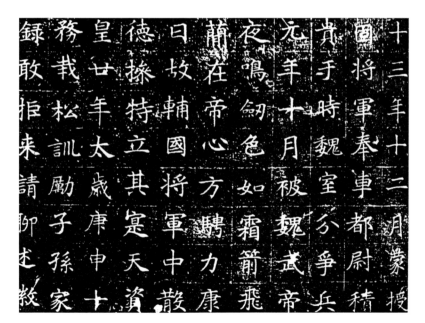

圖2.2-25 《孟顯達碑》

虞世南的《孔子廟堂碑》加以比較，後者比前者多了一些變化，但是都屬於沖和疏闊、嫺雅娟秀的書風。前人評說此碑「開虞、褚先聲」，不無道理。

## 2. 隋代墓誌

### ⑴《美人董氏墓誌》

《美人董氏墓誌銘》（圖 2.2-26），俗稱「董美人墓誌」。隋開皇十七年（西元 597 年）十月刻。隋蜀王楊秀撰文。原石在清嘉慶、道光年間于陝西興平縣龍首原出土，後原石流入上海，咸豐三年（西元 1853 年）毀於兵燹。於是以後流傳拓本極少。撰文者楊秀為隋文帝第三子，董美人為其愛妃，逝世時只有 19 歲，楊秀十分重視，親自撰寫悼文。北京大學圖書館藏有清初拓本，清晰整潔。此志書法工穩精緻、秀美玲瓏，如小家碧玉。筆劃鋒芒畢現，刀口如新刻。方筆厚實緊斂，圓筆秀潤含蓄，輕筆細畫也寫得有力到位，毫無輕怠薄弱之感。結構外放內收，整潔緊健，生動有致，清麗和諧。章法疏朗，字距、行距基本相等，對體會書家

圖 2.2-26 《美人董氏墓誌銘》

原來筆意十分有利。唐初歐陽詢、虞世南等書家的風格多與隋代墓誌書法相似，對於此墓誌的書藝，也可為學習歐、虞書法的上源之一。

### (2)《蘇慈墓誌》

《蘇慈墓誌》（圖 2.2-27），因為蘇慈字孝慈，故又稱「蘇孝慈墓誌」。隋仁壽三年（西元 603 年）三月刻。清光緒十四年（西元 1888 年）在陝西蒲城出土。石現藏蒲城縣博物館。字口清晰，一字不泐，完好如新，是隋代著名墓誌之一。書法運筆流暢、勁健、爽利，筆劃均勻，結構工整嚴謹、秀雅。整篇神采飛動，精緻之餘透出

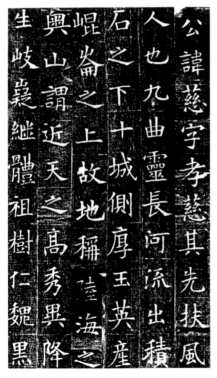

圖 2.2-27 《蘇慈墓誌》

圖 2.2-28 智永楷書《千字文》

瑰麗。與《董美人墓誌》相比,多端莊峻嚴而少古樸秀美,字形略長而隸意較少。有人認為歐陽詢從中得不少筆意,為歐體先驅。初學楷書,此墓誌是適合的範本。

### (3) 智永楷書《千字文》

智永,生卒年不詳,是活動于南朝陳至隋代之間的僧人、書法家。俗姓王,名法極,晉王羲之七世孫,即王羲之第五子王徽之的後代。山陰(今浙江紹興)永欣寺僧,人稱「永禪師」。

智永楷書《千字文》(圖 2.2-28),不同於以前的楷書,已經完全沒有了隸書的筆意,楷書筆劃和結構法則完備。運用側鋒較多,起筆收筆鋒芒畢露。然而柔中有骨,尤能以停頓為含蓄,起、落處映帶有情。在工穩、嚴謹中強化了自由活潑的意味。結構緊密中又具疏朗,看似密不透風,卻仍能於實處用虛,並結合外形,顯示其規整中的變化。字形以方正為主,能依格而不為界格所束縛,根據筆劃多少、粗細與字體大小調整變化,不任意地擴大或縮小字形,注意保持勻稱,通篇章法一氣呵成。如果從學習角度分析,此為墨跡,更便於追尋、揣摩古人用筆。

# 楷書的成熟期

## 一　唐、五代時期楷書發展概述

　　如果說晉代達到了中國書法發展上的第一個高峰，那麼唐代就是第二個高峰。唐代又是中國書法史上各種字體達到完備的時代。成熟的楷書與唐詩一樣，藝術成就達到了前所未有的高度，成為這一黃金時代的代表性書體。盛唐以後，楷書大家群星璀璨，名冠海外，他們在楷書藝術上的貢獻極大地推進了書法藝術的傳承和普及。這種發展主要有以下幾個方面因素在起作用：

　　首先，唐代政治上的變革和開明、經濟上的快速發展為文化事業的繁榮創造了寬鬆的機遇，為藝術思想的解放、藝術風格的展示、藝術形式的多樣性提供了有利的條件。唐代國運昌盛，時代變革引發了唐人開放的心態和進取的思想，寬容的文化氛圍培育了自信獨立的性格和視野開闊的藝術創作精神。

　　其次，整個唐代社會對於書法的重視程度超過了以往朝代，使得書法在唐代具有比其他朝代更廣闊的群眾基礎。唐太宗喜好書法，建

「弘文館」，設「書法博士」，朝野上下學習書法蔚然成風。科舉重書，「以書取士」，無疑對於唐代楷書的普及和提高起了促進作用。

第三，唐代書家的勤奮實踐和不倦探索，才使唐代楷書藝術達到了相當高的水準。正是重視書法法則的確立，唐代楷書才達到了高度的成熟，進入鼎盛時期。恰恰是在立法求規的唐代，出現了像懷素、張旭這樣的狂草大家，與歐陽詢、虞世南、顏真卿、柳公權等楷書大家平行比肩，著稱於世。他們熟練掌握書寫技巧、規範，「隨心所欲不逾矩」，直至現代，我們還難於突破、逾越唐楷的法度和高度技巧。

按照傳統的分法，唐代楷書的發展主要有三個階段：第一階段是自唐武德初至貞觀十餘年的初唐時期；第二階段是自貞觀中後期到盛唐前期；第三階段是中晚唐時期。第一階段是中國書法歷史上的楷書完成期。第二、三階段為楷書體系的嬗變時期。如果說，初唐繼承接續了隋末楷書成果，那麼稍晚于歐虞的褚遂良和盛唐顏真卿楷書風格的確立和崛起，則是將唐楷繼續推向了改革和變化。代表書家方面，初唐有歐陽詢、虞世南、褚遂良、薛稷；中唐有徐浩、顏真卿；晚唐有柳公權、裴休。歐陽詢、顏真卿、柳公權在中國書法史上佔有重要地位，是唐代楷書最著名、最傑出的代表人物。

唐代書家的積極實踐，使魏晉南北朝、隋以來的楷書脈系不僅得到了完善發展，而且進一步將楷書嚴謹化、規範化、程式化，從而也使得楷書藝術的發展空間逐漸變小，以至於晚唐以後相對凝固，後代只能亦步亦趨，難以突破。從此可見，藝術從不成熟到成熟，又由成

熟發展到固定模式，也是歷史和時代的自然發展規律。

# 二　唐代楷書

## 一 唐代銘石楷書

一般認為，初唐以歐陽詢、虞世南、褚遂良、薛稷為代表書家，合稱「初唐四家」。其中，薛稷實際上只是褚遂良的追隨者，其書藝不能與歐虞褚三家相提並論。

以歐陽詢、虞世南、褚遂良等人為代表的初唐楷書大家，把楷書作為藝術原型，經過吸收和再創作，建立起「法度嚴謹，清秀俊美」的風格傾向，歐陽詢的楷書成為這一書風的藝術典型。他在楷書結構、筆法上追求變化的表現，不僅是對魏晉南北朝以來楷書風格的繼承，而且也成為楷書字體發展變化到定型成熟階段的一個重要標誌。

### 1. 歐陽詢《虞恭公溫彥博碑》

唐朝初期，大書法家歐陽詢的楷書是具有重要影響和特殊魅力的代表之一，人稱「歐體」。

歐陽詢（西元 557—641 年），字信本，潭州臨湘（今湖南長沙）人。歐陽詢的楷書以晉代大書法家王羲之、王獻之父子的書法為基礎，結合漢代隸書和南北朝、隋代墓誌碑版書法，吸收各家的特點、長處加以融會貫通，形成了自己獨特的風格。他的楷書被譽為唐

人之首，最適合初學者臨摹，歷代學習書法的人都奉為範本，影響很大。

目前所見到的歐陽詢楷書（主要是碑刻）字跡，大約有十幾種。但其中確定為歐陽詢真跡的，只有四種：《九成宮醴泉銘》、《化度寺邕禪師塔銘》（圖 2.3-1）、《虞恭公溫彥博碑》（圖 2.3-2）、《皇甫誕碑》（圖 2.3-3）。歐體楷書以勁拔為主要特點，筆劃扎實沉著，多用方筆，橫畫布排嚴整，豎畫有勁挺拔，字形偏長，左右直筆的中部多內收，往字心凹進，有些呈蜂腰狀。結構平正中含險峭，給人以森嚴列陣的感覺。

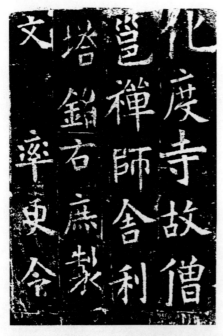

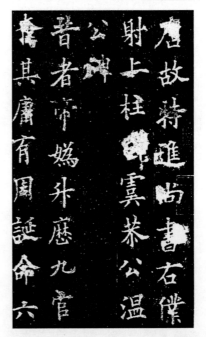

**圖 2.3-1** 歐陽詢《化度寺邕禪師塔銘》　　**圖 2.3-2** 歐陽詢《虞恭公溫彥博碑》

## 2. 虞世南《孔子廟堂碑》

虞世南（西元 558－638 年），字伯施，越州余姚（今屬浙江）人。虞世南書法承

王羲之七世孫僧智永傳授、指點，薰陶漸濡，繼承了二王傳統，但是明顯有別于他的老師，得到後人的肯定和贊許。

《孔子廟堂碑》（圖 2.3-4），虞世南撰並書，李旦篆額，是虞世南 69 歲時的代表作。唐武德九年（西元 626 年）立。一說刻于唐貞觀七年（西元 633 年），主要記述唐高祖李淵立孔德倫為褒聖侯並

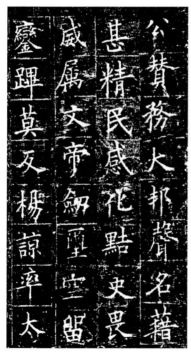

圖 2.3-3 歐陽詢《皇甫誕碑》　　圖 2.3-4 虞世南《孔子廟堂碑》

重新修葺孔廟之事。現藏于陝西西安碑林博物館的，為北宋建隆、幹德年間（西元 960—968 年）摹刻，每字約不足寸，稍大於小楷。

《孔子廟堂碑》在保持北方書風體格中融入了典雅的二王風貌，前人稱譽他的書法以「沉粹」二字形容，即贊其含蓄、深沉、純粹。其特點是：筆劃凝練含蓄，精緻細膩，筆致方硬、圓秀融為一體，骨力不外露，外柔內剛，肥瘦適中，結構端正又比較舒展，各部分配合靈活多變，字形略見長方，有文質彬彬、儒雅君子之風。筆勢展促有些拘謹，結構于平正中見欹側，沒有像歐陽詢楷書那樣緊密，亦為唐楷典範之一。

### 3. 褚遂良《雁塔聖教序》

褚遂良（西元 596—658 年），字登善，錢塘（今浙江杭州）人，一作河南陽翟人。其書法繼二王、歐、虞之後，融會漢隸，豐豔流暢，變化多姿，別開生面，自成一家，與歐陽詢、虞世南齊名。在唐代楷書發展史上，褚遂良與歐以北派為法、虞以南風為宗的風格不同，在筆法、結構上多有開拓，與後來的顏真卿形成一個輕盈一個厚重反差強烈的書風，他的楷書被推為唐楷的新規範，對後世影響很大。

褚遂良最著名的碑刻是至今保存在西安慈恩寺大雁塔左右側的《雁塔聖教序》（圖 2.3-5）和《大唐皇帝述三藏聖教序》（圖 2.3-6）二石。這也是褚遂良的楷書代表作。《雁塔聖教序》，是《雁塔三藏聖教序記》的通稱，又稱「慈恩寺聖教序記」。前石是唐太宗李世民為玄奘法師西行歸國後翻譯佛經所撰的序文，在塔的右側；後石

是唐高宗李治做太子時就唐太宗此序所撰的記文，在塔的左側。褚遂良書丹，時年 56 歲。唐永徽四年（西元 653 年），序、記由萬文韶刻石。

《雁塔聖教序記》楷書最大的特點是提筆空、運筆靈。用筆輕提而不輕滑，凝重、洗練，筆劃細瘦挺硬有餘，較長橫筆、捺腳有時突然很粗，而且其他筆劃相對又非常細，撇畫保留有較濃的隸書意味，筆劃多取弧勢，雖瘦處如絲但意足力實。結構參用隸書的形制，穩重勻稱。此碑確實為褚遂良晚年書法傑作。學書者學此碑，必從筆力沉厚處著眼，不可被其類似「美女嬋娟」之表面讚譽所迷亂，單純追求筆劃的纖細柔弱而丟其神髓。有人稱褚書綿麗流滑，不可學，學則容易學軟。其實，關鍵在於學書者是否善於學習，不能怪罪古人。

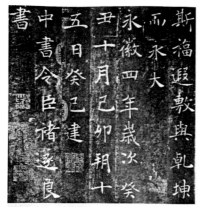

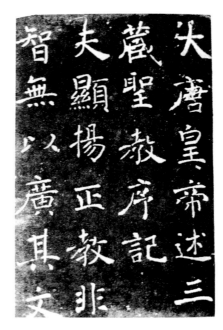

**圖 2.3-5** 褚遂良《雁塔聖教序》　**圖 2.3-6** 褚遂良《大唐皇帝述三藏聖教序》

### 4. 敬客《王居士磚塔銘》

《王居士磚塔銘》（圖 2.3-7），全稱「大唐王居士磚塔銘」，
原石於明代末期在陝西終南山楩梓谷中出土。此銘石出土時已斷裂為
三塊，隨後續有破損，殘缺不全。書寫時間應該在唐顯慶三年（西元
658 年）前後。傳世完好的拓本現存遼寧省博物館。原石初拓，銘文
基本完整無缺，僅出土時斷裂傷殘數字，然而刀口筆鋒，猶宛然可
觀。

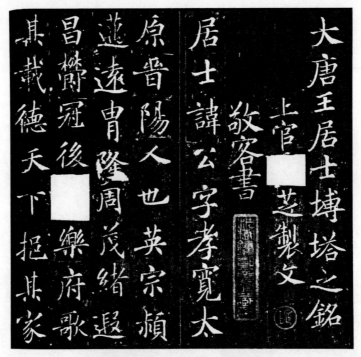

**圖 2.3-7** 敬客《王居士磚塔銘》

書寫者敬客，姓敬，名客，唐高宗時無名書家，生平不詳。撰者
上官靈芝。初唐時期具有敬客這樣高水準又不見經傳的書家很多，只

不過當時書壇首推虞世南、歐陽詢，後來褚遂良書法經薛稷、薛曜兄弟提倡後聲名大振，遂成時風，學褚者高手雲集，敬客身居其時，耳濡目染，跟風力行，顯露頭角，自在理中。但如果學書者不能形成自己的特色和個性，就超越不了前輩，只能「巨公掩耳」。

《王居士磚塔銘》恪守褚風，個人風格並不突出，兼有歐書清俊，虞書靜穆，代表了唐代楷書端莊秀勁的典型風格，可以說是唐楷中的出類拔萃者。有唐楷的端嚴，存魏晉的飄逸，不愧是融冶眾長、別出新意的佳作，是歷代學習楷書書法的重要範本之一。

《王居士磚塔銘》刻工雖然沒有署名，但是手藝確實很高超。敬客運筆的起落、轉折、停頓、提按在刻刀下真實地得到了反映，對於如何體會「透過刀鋒看筆鋒」提供了很好的實證。

### 5. 薛稷《信行禪師碑》

薛稷（西元 649—713 年），字嗣通，蒲州汾陰（今山西萬榮西）人。其書得於　為多，與褚遂良書風一脈相承，故當時有「買褚得薛，不失其節」之說。

《信行禪師碑》（圖 2.3-8）是薛稷 57 歲時的作品，唐中宗神龍二年（西元 706 年）八月立，由當朝大臣李貞撰文，薛稷楷書。該碑已經不復存在。雖然逼肖褚字，尚帶隸書意味，但點畫不如褚遂良翻騰飛舞，筆勢稍直，骨力有減，已削弱了隸意。結構疏瘦而趨向平整，得褚體之妍美而失褚體之跌宕，清逸出之扎實，不如褚書蕭閑，始終沒有能夠跳出褚書的藩籬。

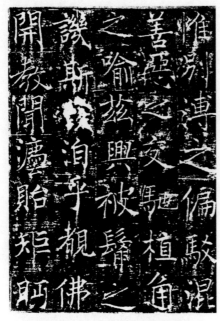

圖 2.3-8 薛稷《信行禪師碑》　　　圖 2.3-9 徐浩《不空和尚碑》

### 6. 徐浩《陳尚仙墓誌》

徐浩（西元 703—782 年），字季海，越州人。徐浩學書，得其父徐嶠的傳授，尤其擅長楷書，自成一家。但是拘泥於準繩和戒律，稍微缺乏韻致。傳世墨跡有唐大曆三年（西元 768 年）的《朱巨川告身帖》，碑刻有《崇陽觀聖德感應頌》、《大證禪師碑》、《不空和尚碑》（圖 2.3-9）、《虢國公造像記》、《玄隱塔銘》、《寶林寺詩》、《陳尚仙墓誌》等，撰《法書論》一篇。

《陳尚仙墓誌》（圖 2.3-10），唐玄宗開元二十四年（766）二月入窆洛陽，為徐浩存世最早書跡。

近些年在陝西西安市長安區鳳棲原出土了徐浩書寫的《李峴墓誌銘》（圖 2.3-11），唐大曆二年（西元 767 年）二月刊葬。現存長安區博物館。是年，徐浩 65 歲。與其 79 歲時書寫的《不空和尚碑》相比，書風似乎沒有大的變化。

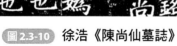

圖 2.3-10　徐浩《陳尚仙墓誌》　　圖 2.3-11　徐浩《李峴墓誌銘》

### 7. 顏真卿《顏勤禮碑》

顏真卿（西元 709—785 年），字清臣，祖籍琅琊臨沂（今山東臨沂）。顏真卿書法初學褚遂良，後從張旭得筆法。正楷端莊雍容，雄偉開張，氣勢磅　。他在繼承和吸收前人以及當時民間書法的基礎

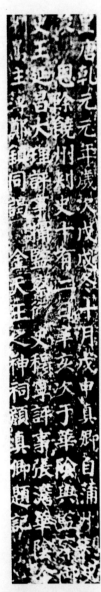

圖 2.3-12 顏真卿《謁金天王祠記》

上，勇於改革古法，獨創了與二王書法迥然有別的新風格，人稱「顏體」，成為中國書法史上極其重要的人物。

顏真卿的書法以沉著健勁的筆力，豐腴開朗的氣度，形成了雄偉沉厚的風格，在中國書法發展史上開拓了一個新的境界，對後世書法藝術產生了極其深刻的影響。就其楷書藝術風格的演變過程，大致可以分為三個時期：

(1) 風格醞釀期（50 歲以前）：有《郭虛己墓誌》、《多寶塔碑》、《扶風夫子廟碑》、《東方朔畫贊碑》、《謁金天王祠記》（亦稱《西嶽華山神廟之碑題記》）（圖 2.3-12）、《淨善塔銘》。此時期的特點是用筆多方折，橫豎筆劃出現粗細變化，橫畫、鉤畫提按明顯，向下頓筆突出，結構緊密嚴謹，布白緊湊勻稱，端莊凝重中尚存整潔流美，與隋碑及初唐楷書的關係密切。《東方朔畫贊碑》用筆清勁而渾厚，豎畫和捺畫厚重而結實，橫畫如負重的扁擔既有力又承重，初顯出顏體的新面貌。王宏理：《關於顏真卿早期書風的一點思考》，《書法報》2001 年 8 月 6 日第 3 版。

(2) 風格獨特期（50 至 65 歲）：有《乞禦書放生池碑額表》、《鮮於氏離堆記》、《郭氏家廟

碑》（圖 2.3-13）、《大麻姑仙壇記》、《大唐中興頌》、《八關齋報德記》、《元結碑》、《宋璟碑》、《臧懷恪碑》。這一時期的作品個人風格已經形成，逐步脫離了二王書法敧側俊捷的影響。而且隨著年齡增大而愈發成熟，特點更加鮮明。改變了二王書風用筆方折勁挺飄逸的筆法，運用中鋒藏鋒圓轉的篆隸筆意，豎畫向外呈圓弧形，橫細豎粗，起收筆類似蠶頭燕尾，結構寬闊平整，體形雍容大度，氣勢開張。

(3) 人書俱老時期（65 歲以後）：有《干祿字書》、《茅山元靜碑》、《顏勤禮碑》、《顏家廟碑》、《殷君夫人顏氏碑》。此時期顏真卿的楷書已經達到爐火純青的地步，橫輕豎重和蠶頭雁尾的筆劃已經不明顯，筆力愈發深沉雄健，結構更加莊重闊達，風格也愈加蒼

圖 2.3-13 顏真卿《郭氏家廟碑》

圖 2.3-14 顏真卿《顏勤禮碑》

勁厚樸，顯示出與眾不同的老到和偉壯的氣勢。在筆法上汲取篆隸筆意，少用側鋒，多用中鋒，形體上借鑒隸書中心緊密的結構和民間寫經書體的扁方開闊，形成了端正平穩、外圓內闊的姿態和章法上茂密充實的佈局。顏真卿的獨樹一幟，使晚唐楷書在他手中變得煥然一新。顏真卿在楷書、行草書方面極高的藝術造詣，成為中國書法發展歷史上與東晉王羲之雁行的並產生重要深遠的社會和藝術影響的人物，而且就廣度和普及程度而言，顏真卿甚至超過了王羲之。

《顏勤禮碑》（圖 2.3-14），是顏真卿晚年為其祖父顏勤禮所撰所書的神道碑，刻于唐大曆十四年（西元 779 年）。屬於國寶級文物。1922 年 10 月在西安舊藩庫堂後（今西安市社會路）出土，當時已經斷為兩截，先藏於新城小碑林，1948 年移置西安碑林。用筆遒勁有力，筆劃橫細豎粗特點明顯，左右兩側豎畫粗壯並向外弓出，形成「環抱形」感覺，結構寬博，雄邁清整，通篇氣勢磅　　，是顏真卿的楷書藝術進入完全成熟時期的代表作。

### 8. 柳公權《玄秘塔碑》、《神策軍碑》

柳公權（西元 778—865 年），字誠懸，京兆華原（今陝西耀縣）人。柳公權傳世行楷書作有 20 餘件，其中除最著名楷書碑刻《玄秘塔碑》、《神策軍碑》、《金剛經》（圖 2.3-15）外，其餘的都已經漫漶不清。近年在陝西西安出土了《大唐回元觀鐘樓銘》（圖 2.3-16），保存完好，字口清晰。

柳公權初學王羲之，後遍閱隋唐筆法，得力于顏真卿、歐陽詢，骨力遒健，筆劃線條勁直，細瘦乾淨，前人評柳字筆劃特徵「瘦不乏

圖 2.3-15　柳公權《金剛經》

圖 2.3-16　柳公權《大唐回元觀鐘樓銘》

圖 2.3-17　柳公權《玄秘塔碑》

圖 2.3-18　柳公權《神策軍碑》

肉，肥不失骨」。結構勁緊，字形修長，自成面目，技巧、法度備盡，成為唐楷發展的頂峰，對後來影響很大。與顏真卿並稱「顏筋柳骨」。然而，柳字的剛勁遒美就有過於瘦硬、骨節突出、弓張弩拔之嫌。後世學書者對顏的尊崇遠遠多於柳，而且學柳成功者寥若晨星，師顏出類拔萃者不乏其人。

《玄秘塔碑》（圖 2.3-17），唐會昌元年（西元 841 年）刻立，裴休撰文，柳公權書並篆額。主要記述大達法師在唐德宗、順宗、憲宗朝所受到的恩遇。原碑現在西安碑林，屬國寶級文物，為柳公權楷書代表作。此碑楷書清勁挺拔，方筆圓收，點畫峻拔，撇畫細長且較低垂，捺畫粗壯而較高抬；橫畫長而瘦，短則粗，豎畫堅挺，橫折圓健。起筆方直，收筆圓頓且明顯出腳後跟狀的結尾。結構中宮斂聚，四面撐開，規整中寓姿變，字形瘦硬挺拔，俐落豪俊。

《神策軍碑》（圖 2.3-18），唐會昌三年（西元 843 年）刻，原碑只有宋賈似道舊藏拓本上半冊傳世，現藏北京圖書館。此碑由於摹拓得少，字口清晰，筆劃並未因為捶拓過多而消瘦，仔細觀察，比《玄秘塔碑》點畫更為遒健渾厚，結構吸收歐字的斜橫取勢，中宮斂緊，四面伸開，又繼承顏體曠達寬舒的特點。

《神策軍碑》與《玄秘塔碑》總的感覺雖然精悍俐落，有骨有血，筋肉豐滿，但是初學者要善於學習，此碑筆劃過於瘦勁，個別字有鼓努之勢，結構也有不盡如人意之處，應該避免流於「骨瘦如柴」之嫌。鉤畫、捺腳等筆劃的重頓，乃由於回鋒所致，如果不注意這些問題，容易過分強調而形成一種「骨節」，使筆劃顯得累贅和多餘，

成為缺陷。

### 9. 裴休《圭峰禪師碑》

裴休（西元 791－864 年），字公美，孟州濟源（今屬河南）人。裴休與柳公權屬於同時代人，二人經常在書法上合作。如《玄秘塔碑》是由裴休撰文，柳公權書丹；《圭峰禪師碑》又由柳公權篆額，裴休書丹。

《圭峰禪師碑》（圖 2.3-19），亦稱《圭峰碑》。唐大中九年（西元 855 年）十月立，在陝西戶縣。此碑筆劃瘦健，個別參以行書筆意，有些字的末筆特別粗重，向外伸展很長。結構精密嚴整，大疏大密，有險有平，不像柳字那樣處處追求均衡完美。受歐陽詢、歐陽通父子書風影響很大，又有個人明顯風格。

**圖 2.3-19** 裴休《圭峰禪師碑》

**圖 2.3-20** 《等慈寺碑》

### 10. 《等慈寺碑》

《等慈寺碑》（圖 2.3-20），顏師古撰文，無書者姓名和立碑年月。石在河南汜水縣。書法用筆比較勁利，線條均勻，粗細變化不大，方筆多於圓筆，露鋒勝於藏鋒；結構偏扁，端正工穩，章法整齊而疏朗。總體看，既保持有明顯的魏碑遺韻，又不失唐楷的風致，因此雖含險峻卻不粗野，結構緊密又嫌拘謹，也許是出於文人士大夫之手，用筆、結構都顯得過於規範和理性化而沒有特色，矜持有餘，姿態不足。如果初學魏碑從此碑入手倒也不失為一條路徑。

## 唐代楷書墨跡

### 1. 褚遂良墨跡《大字陰符經》

褚遂良楷書墨跡有《大字陰符經》（圖 2.3-21）、《小楷陰符經》、《臨王獻之飛鳥帖》、《倪寬贊》、《賜觀帖》、《靈寶度人

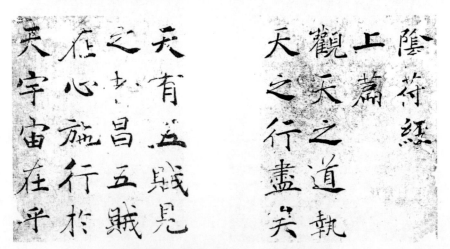

**圖 2.3-21** 褚遂良墨跡《大字陰符經》

經》、《千字文》等傳世，雖然有些傳為偽刻，但都是學習唐代楷書的範本。其總體特點是細筋入骨，少肉多力，風神俊逸。筆劃雖瘦而意實力足，行筆多取弧勢，起筆、收筆處可以辨別出隸意。結構形疏而氣緊，間有行書入楷，用筆明快，線條流暢，字形較方，總體上給人以清俊飄逸的感覺。

### 2. 顏真卿墨跡《自書告身》

顏真卿《自書告身》（圖 2.3-22），為楷書墨跡，共 386 字，原跡現在日本。告身是一種官場中的策拜文書，略同於後世的「委任狀」。此作是唐建中元年（西元 780 年）唐德宗遷顏真卿為太子太師的告身。《自書告身帖》是顏真卿凝神精心之作，運筆道勁豪健，筆

**圖 2.3-22** 顏真卿《自書告身》

劃厚實，偏向於圓，但筆鋒圓渾而不含糊，用筆有力而不臃腫，頓挫扭轉皆有微妙之跡。有些長筆，中段較兩端粗壯。左右直筆，中部每向外凸。鉤、捺出筆鋒處往往有缺角，如鴨嘴狀。結構橫向取勢，意態開張，外緊張而內寬綽，各部分的大形態體現了一定的新意，似濁實清，似古實新，以拙為巧。這種字大充格的寫法，尤見氣勢之博大開張，如高官顯爵面目豐腴，身材雄偉，體態端嚴，步履端方，沉著穩健、氣宇軒昂，似正色立於廟堂之上，令人產生正氣凜然之感。字裡行間體現了顏體楷書行筆的氣韻和結構的微妙變化，是後人學習楷書不可多得的墨跡範本。

圖 2.3-23 《佛說大藥善巧方便經》

眠先念其時其時當起如傭多羅中說佛吉
諸比丘若汝洗浴竟欲眠當作是念我眠未
燦當起若如是眠若亦應知時月至其
雲當起若无月星至其雲當起當念佛為初
於十善法中一一法中隨心所念然後眠此
襄比丘不作是念而眠色欲所經是故眾出
不淨除夢中者法師曰律本說唯除夢中事
與夢俱出不不淨何以除夢苔曰佛結戒制身

**圖 2.3-24 國詮《善見律》**

### 3. 寫經書法

寫經書法是抄寫佛經的人（即所謂「經生」）所用的書體，因此也叫「經生書」。佛教信徒經常自己抄寫，或者請經生代為抄寫佛經，舍入寺廟以表虔誠。在印刷術發明之前，沒有這些以抄寫或謄寫經文為職業、掙飯吃的文化人在做這樣的工作，佛教經典是無法保留和傳播下來的。當然，抄經是實用的需要，標準是準確、整潔、易識。如果不把他們看成官方認可的書法家，至少應該也是民間書法家和善書者，因為他們畢竟為後人留下了像《靈飛經》那樣精嚴飛動、美妙絕倫的書法。

敦煌研究院收藏敦煌文獻第 0704 號唐代《佛說大藥善巧方便經》（圖 2.3-23），是佛經寫本。寫于唐高宗朝或更早。有極細的烏絲欄，楷法純熟，筆力遒勁，筆劃纖毫畢現，章法嚴謹工整，出自寫經高手，可與《靈飛經》相媲美，堪稱唐代楷書之佳品。唐代流傳下來的寫經非常多，大多出自敦煌石室，書寫者也多是民間不知名的寫經生。

唐太宗貞觀二十二年（西元 648 年）十二月經生國詮書《善見律》（圖 2.3-24），這是唐人寫經中技巧嫻熟、楷法完備的傳世精品。現藏北京故宮博物院。此經書法運筆精熟勁健，筆劃勻淨，偶爾帶有行書牽絲筆意，用筆技巧豐富，提按有致。露鋒而不尖利，極見筋力。結構嚴謹、平整、秀美，字形偏方扁，既有歐之端謹，又具褚之靈動，一氣寫就，自始至終無一懈怠，極其難得。雖然奉敕之作，書體莊重自持，皆成一律，是學習小楷者不可多得的範本。

## 三　五代時期楷書

唐代以後，楷書發展幾乎停滯不前，歷史像一隻無形的巨手把楷書從高峰上拽了下來，拋向了低谷。

五代時期的書家有楊凝式、郭忠恕、徐鉉等人。在五代較為冷落的書壇上，楊凝式尤擅行草，獨樹一幟，成就最高。他食古能化，深得書學三昧。儘管有楊凝式精工奇倔，但是五代以後書風江河日下，縱有一兩位中流砥柱，也是無力回天，難挽頹勢。他的書法脫胎於初唐歐陽詢和中唐顏真卿、柳公權，遠紹「二王」遺韻，縱逸道勁，自成一家。兼晉人風韻、唐人法度，開宋人「尚意」書風之先河，對宋代以後的書風影響很大，在中國書法史上有「顏（真卿）楊（凝式）」並稱之美譽，他在中國書法藝術發展史上是一名承上啟下的關鍵人物。

楊凝式（西元 873—954 年），字景度，號虛白、癸巳人、希維

居士，華陰（今屬陝西）人。歷任五代梁、唐、晉、漢、週五朝，累官至太子太師，太子太保，世稱「楊太師」。又因佯作癲瘋以遠人禍，故世人呼為「楊風（瘋）子」。

楊凝式的楷書代表作《韭花帖》（圖2.3-25），也有人視之為行書，不過稱為行楷書更妥帖，是流

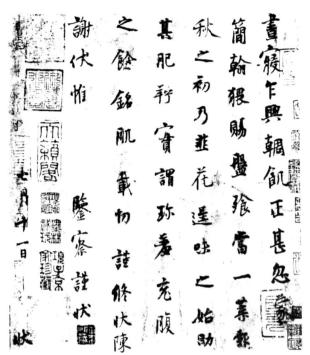

**圖2.3-25** 楊凝式《韭花帖》

傳有緒的經典之作，人們因為珍愛此帖而將其與《蘭亭序》相提並舉，世稱「小蘭亭」。清王文治譽為「韭花一帖重璆琳」，喻韭花帖比美玉還貴重，可見其地位之高。由於楊凝式對宋代以後的書風有深遠的影響，有宋一代如李建中、蘇軾、米芾、黃庭堅等大小名家幾乎都受其孳乳。直至明清以後，董其昌、劉墉等名家都反復臨習和借鑒《韭花帖》。

從《韭花帖》的用筆分析，楊凝式巧妙而自然地把歐陽詢方緊內撅的筆法與顏真卿疏宕外拓的筆法交織在一起，不僅有歐陽詢《夢奠帖》的感覺，更含顏真卿《爭座位帖》的風味。書風平和自然，疏朗清新。運筆提按、頓挫果敢方硬，精緻遒勁，使轉靈動，因為是墨

跡，我們可以更多地透過他精微的筆致直窺內心的感受，那種心摹古賢、神閒氣定、從容不迫的創作心態和高古典雅的氣質躍然紙上，令人百看不厭，愛不釋手，甚至都有拍案叫絕的念頭。從結構看，歐體森嚴緊密的法度和顏體樸茂寬綽的氣魄融會貫通，渾然一體，顯得既雍容大度又不失嚴謹。很多書家對此帖中「實」的結體印象深刻，細細品味，雖然寶字頭與貫字中間出現很大的空白，不合規矩，但是這種「貌離神合」的處理比起循規蹈矩的結體來，更能表現出楊凝式獨特的審美取向和大膽的形式突破。

《韭花帖》的章法在歷代楷書作品章法形式處理上也是獨具一格，極有特色，令人難忘。字距和行距安排極為疏朗，乍看成列不成行；細看排列前緊後鬆，前粗後細，各個字有大有小，時緊時鬆。字與字、行與行之間留出大量的空白，造成結體緊湊，章法疏散，又氣勢貫通。

# 唐以後楷書的發展

## 一 宋代楷書

### 宋代楷書發展概述

　　五代的戰亂，使書法藝術的發展一度受到阻礙。宋代「興文教，抑武事」，有了三百多年較為和平的環境，城市經濟以及娛樂文化呈現出前所未有的繁盛景象。陳寅恪說過：「華夏民族之文化，歷數千載之演進，造極于趙宋之際。」然而，宋代楷書卻一直式微不振，已經不能與唐代同日而語，楷書大家寥寥可數，善楷書者受晉唐以及時人書法影響，雖然不少，但終究創新不多。究其原因主要是以下方面：

　　首先，從楷書自身發展的規律上看，漢字五種字體到唐代已經成熟定型，這是宋代楷書不能與晉、唐代相比的主要原因。由於唐代歐陽詢、顏真卿、柳公權等人已完成了楷書最後的定型，楷書技法達到高度完備，其發展、創新的空間受到限制而相對變得狹窄，其結果是

對晉代書風的弱化和楷書今後發展的局限。既然宋人無法在楷書技法上超越前輩，只能另闢蹊徑，從別的地方去鑽研。因此，傳世宋代大家的楷書，多了幾分率意，少了些許法度也是無可奈何之舉。

其次，雖然宋代國力衰弱，但是宋人生活情趣卻很高，而且對知識份子待遇很優厚。宋代新儒學和禪宗的進一步發展，促使了知識份子「尚意」的理想選擇和追求詩意化的隱居、享受生活的人生態度，表現出輕鬆靈巧和隨意自由的風格取向，紛紛追求藝術個性鮮明、書法面貌各異，書家們思想也異常活躍，他們不滿意唐楷的束縛，力變唐楷法則，衝破唐楷藩籬，大有矯枉過正之勢，對楷書的藝術追求逐漸變為冷淡以至於漠視。宋人大概覺得再寫也超不過唐人，又認為唐人的楷書太束縛個性，「不夠意思」，因而也就放棄最後的努力了。

再次，受外部原因的影響，北宋、南宋兩宋帝王多以自己的喜好來引領社會書學風氣，對書法的發展起了很大的推動作用，但也帶來了消極影響。宋太宗趙光義即位後，昭示天下以文治，對於書法比較重視，遣使選購先王名臣墨跡，命侍書王著摹刻上石，分賜王公近臣，這就是著名的《淳化閣帖》。唐代「以書判取士」的風氣到宋代也逐漸改變為「經義取士」，讀書人不再為求仕做官而特別看重書法的法度訓練，也不願意下苦功為書法藝術而獻身。不能以楷書寫得好去取功名，從而也就削弱了楷書在讀書人心目中的崇高地位。加之科舉之興盛，使眾多學人趨於干祿之途，書法力求勻整，導致具有個性的天才書家遂為大勢所淹沒，不再能特立獨行而顯山露水。

最後，印刷業的發展對楷書藝術的衝擊。宋代是雕版印刷技術成

熟、發展的時代，書籍的普及和抄寫需要的減少，使得楷書的實用功能弱化，改變了社會的審美觀念，更多的書家創作目光轉向了行草書的藝術表現。

如此下來，楷書藝術在宋代出現衰落趨勢也就不奇怪了，也難怪歐陽修在與蔡襄談論書法時，發出「書法中絕」的感歎，他還說：「書之盛莫盛于唐，書之廢莫廢於今；今文儒之盛，其書屈指可數者無三四人，皆非不能，蓋不為也。」

## 三 宋代楷書名家名作

宋代名家的楷書，平心而論，應該首推蘇軾、黃庭堅、米芾、蔡襄、蔡京、張即之以及宋徽宗趙佶等人，蔡京書法不在蔡襄以下，唯後世厭惡其奸邪誤國，所以將其排除在「宋四家」之外。若論楷書領域，一言以蔽之，唐人尚法，有法可依，宋人尚意，無法可依。北宋楷書大家屈指可數，南宋擅楷書者更是寥寥無幾。除趙佶的「瘦金書」在書法史上頗有名氣外，宋代楷書的整體水準屬於平庸。雖然這幾位大家的書法，上追六朝和唐人法度，又不守唐人窠臼，雄視一代，冠領群賢，但他們重視並有所成就的是直抒胸臆的行草書，而楷書則不是他們的強項。蘇、黃、米、蔡等人雖然也有楷書傳世，但與前代歐、虞、褚、顏、柳等楷書大家相比，不可同日而語。

### 1. 蔡襄《謝賜御書詩》

蔡襄（西元 1012—1067 年），字君謨，興化仙遊（今屬福建）人。傳世碑刻有大楷《萬安橋記》、《劉奕墓碣》、《晝錦堂記》，

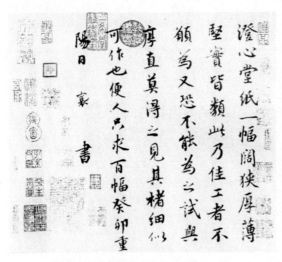

中楷有字跡《謝賜御書詩》（現藏日本）、《跋顏真卿告身》、《持書帖》、《荔枝譜》，小楷有《茶錄》、《寒蟬賦》和書箚、詩稿等。蔡襄書學虞世南、顏真卿，進而取法晉人，端重婉媚，姿顏綽約秀麗，於顏體楷書上用功尤深。墨跡《澄心堂紙尺牘》（圖 2.4-

**圖 2.4-1** 蔡襄《澄心堂紙尺牘》

1），紙本，行楷書。現藏臺北故宮博物院。

　　《謝賜御書詩》（圖 2.4-2），是蔡襄為答謝宋仁宗「賜御書」而作的詩表，書于宋至和元年（1054 年）。書風端重沖和，整體法度嚴密，書寫一絲不苟，用筆穩健，收多於放，較少縱逸之筆，點畫凝秀，結構嚴謹講究，各部分配合勻淨，從顏真卿、歐陽詢、徐浩以及王羲之處取法，有晉之古意、唐之遺風。前人評論蔡襄楷書「無一不合軌度」，能與歐虞顏柳等唐代楷書大家比肩。這也正是宋代書壇楷書創作所存在的缺乏法度提煉，不太講究技法，無法向更深一步發展和提高的原因。蔡襄書《謝賜御書詩》及其尺牘確實筆精墨妙，神采端嚴，基本繼承了唐人遺韻。但是，恪守法度帶來的另一個問題是精工有餘，稍顯緩弱拘謹，雄變不足，不能代表宋初以後書法的變革精神。

## 2. 蘇軾《祭黃幾道文》

蘇軾（西元 1037－1101 年），字子瞻，一字仲和，號東坡居士，眉州眉山（今屬四川）人。書法成就很高，得力于晉、唐人，初學王羲之、王獻之，中年學顏真卿，晚年接近李邕。自稱用筆如「綿裡裹鐵」。風格圓勁有韻，嫵媚多姿。長於行書、楷書，取法李邕、徐浩、顏真卿、楊凝式，而能自創新意。存世書跡有《答謝民師論文帖》、《祭黃幾道文》、《歸去來辭》、《前赤壁賦》（圖 2.4-3）、《黃州寒食詩》及尺牘等。

圖 2.4-2 蔡襄《謝賜御書詩》

《祭黃幾道文》（圖 2.4-4），是蘇軾與其弟蘇轍聯名弔祭他們的好友黃好謙，在元祐二年由蘇軾所書，這時蘇軾 52 歲。蘇軾此書筆力雄厚凝練，起筆、落筆轉折清楚。結構奇出以正，字形較扁而嚴密，豪健不凡。因為是祭文，所以蘇軾書寫時畢恭畢敬，氣靜神定，一絲不苟，全神貫注。平日行楷那種落筆恣肆的意態有所收斂，天真爛漫的情趣也少了許多。

蘇軾傳世的楷書除著名的墨跡《祭黃幾道文》、《前赤壁賦》等以外，在其家鄉——四川眉山三蘇祠碑亭還陳列有他的楷書四大名碑

《羅池廟詩碑》、《表忠觀碑》、《醉翁亭記》、《豐樂亭記》（圖 2.4-5）。

《表忠觀記》，蘇軾 43 歲書，為中年代表作。北宋元豐元年（西元 1078 年）書。碑文為蘇軾在徐州知州任上應杭州知州趙忭所請而作。該文表彰了五代吳越王錢鏐一門「三世四王」的歷史功績。現藏三蘇祠的《表忠觀碑》是全國僅存完整的石碑。書法脫胎于顏真卿《東方朔畫贊》，風格清整雄健。

襟危坐而問客曰何為其
然也客曰月明星稀烏鵲
南飛此非曹孟德之詩乎
西望夏口東望武昌山川
相繆鬱乎蒼蒼此非孟德

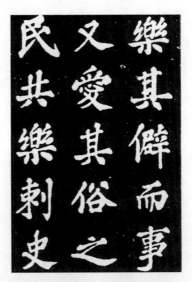
**圖 2.4-3** 蘇軾《前赤壁賦》

雖元祐二年歲次丁卯八月庚辰朔
越四日癸未翰林學士朝奉郎知
制誥蘇軾朝奉郎試中書舍
人蘇轍謹以清酌庶羞之奠

**圖 2.4-4** 蘇軾《祭黃幾道文》

樂其僻而事
又愛其俗之
民共樂刺史

**圖 2.4-5** 蘇軾《豐樂亭記》

《豐樂亭記》，歐陽修撰，蘇軾 56 歲時楷書。原石刻於北宋元祐六年（西元 1091 年），舊在安徽滁州，已佚。明嘉靖年間重刻于全椒縣。筆劃厚重，極具立體感，結構各具姿態，雖不如唐人端莊嚴謹，畢竟還具有一定穩重的分量。（圖 2.4-6）

《东方朔画赞》

《丰乐亭记》

**圖 2.4-6　顏真卿《東方朔畫贊》與蘇軾《豐樂亭記》之比較**

　　《醉翁亭記》，歐陽修撰，蘇軾 56 歲時楷書。在安徽滁州。北宋元祐六年（西元 1091 年），蘇軾出知安徽潁州時，滁州知州王詔派人赴潁州求蘇軾所書。共七石。1982 年，三蘇祠根據宋拓本重刻《豐樂亭記》、《醉翁亭記》兩碑，碑制大小、書法相仿佛。

### 3. 黃庭堅《狄梁公碑》

　　黃庭堅（西元 1045—1105 年），字魯直，號涪翁，別號山谷道人，江西分寧（今修水縣）人。書法獨具風格，造詣尤深。後世評論宋代書法，以蘇

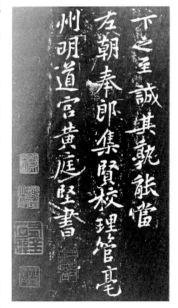
**圖 2.4-7　黃庭堅《狄梁公碑》**

（軾）、黃、米（芾）、蔡（襄）並稱，山谷更與東坡齊名，世稱蘇黃。

　　黃庭堅楷書《狄梁公碑》（圖 2.4-7），行楷書，紙本墨拓，北京大學圖書館藏，是北宋范仲淹為紀念唐賢狄仁傑而撰寫的碑文。古人曾對此評說「狄公事、范公文、黃公書，為三絕」之作。這是黃庭堅在紹聖元年他 50 歲時的一件代表作，也是宋代書法史上的一篇佳作。筆法平穩扎實，結構中規中矩，但已經參合了行書的連綿和參差錯落、有行無列的章法。長橫、長豎已初見端倪，頗具自家風貌。可以看出，黃庭堅此時的楷書功底相當扎實，雖然筆墨技巧尚不夠老練，但是他不受前人約束、努力自成一體的超越意識和繼承大師風範的學習精神，已經為他日後的成功做了很重要的鋪墊。這不僅是暸解黃庭堅學書歷程的第一手資料，也是理解他書風變化的參考依據。其

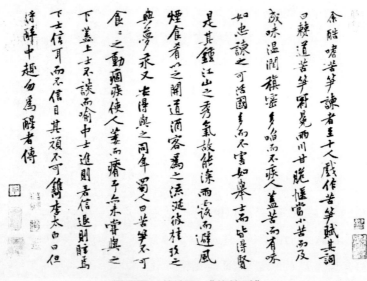

圖 2.4-8　黃庭堅《苦筍賦》

小楷《苦筍賦》（圖 2.4-8）筆劃細勁挺拔，一洗筆劃中間纖弱之病，基本用行書筆意寫楷書，講求線條剛性和彈性品質。結構以側險為勢，中收外放，主筆舒展開張，雖為小楷，但小中見大，錯落有致，具有大氣格。

### 4. 米芾《向太后挽詞》

米芾（西元 1051—1107 年），字元章，號襄陽漫士、海岳外史、鹿門居士。書法功力深厚，行草書廣取前人之長，尤得力于二王，用筆俊邁，後人評其書風為「風檣陣馬，沉著痛快」。米芾書法雖晚年稍沾些習氣，然而仍不失一代行草書宗師。他以行草書名世，傳世楷書作品難得一見，僅有墨跡《向太后挽詞》（圖 2.4-9）。此墨跡為紙本，現藏北京故宮博物院。用筆中鋒內斂，筆劃沉著、遒勁，楷中帶行，筆致靈動流暢，結構因勢而變化，疏密欹側，上下貫通，章法疏朗自然，工整中意態活潑。據說米芾對其小行楷非常自

圖 2.4-9 米芾《向太后挽詞》

負，從來不輕易送人。

### 5. 宋徽宗趙佶的「瘦金書」

宋代楷書中別樹一幟的是宋徽宗趙佶的「瘦金書」。趙佶（西元1082－1135年），即宋徽宗，宋神宗第十一子，北宋第八位皇帝。作為帝王，趙佶沒有什麼治國的本領，但是他一生在藝術上多才多藝，不僅勤於書畫，而且精於鑒別，楷、行、草無所不精，獨創「瘦金書」，在書法史上獨樹一幟。他的楷書在學唐初著名書法家薛稷「用筆纖瘦、結字疏通」的基礎上變化得更加瘦勁挺拔，與眾不同，特色非常突出，令人印象深刻，主要是「瘦」和「尖」。採用長鋒細狼毫筆，彈性大，運筆不藏鋒，挺勁犀利，輕落重收，線條力度感很

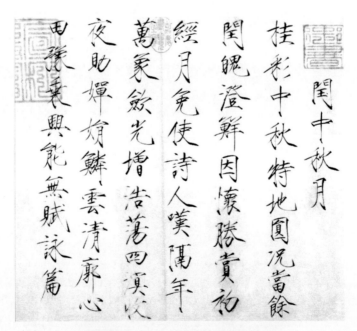

**圖 2.4-10** 趙佶《閏中秋月詩帖頁》

強。橫畫收筆重按後常帶出明顯的回鉤狀；豎畫收筆多用垂露，頓筆明顯，多呈點狀；撇畫直而尖利；鉤畫細挺頎長，豎鉤鉤出時向外傾斜；捺畫捺腳長似切刀。筆劃並非一味趨於瘦勁，在挺拔勁健中也流露出幾分溫婉的風韻，雖細瘦而有腴潤飄逸之感。結構上緊下長，左右伸展，中心緊密結合，圓滿秀麗。章法排列有序，一絲不苟。其《閏中秋月詩帖頁》（圖 2.4-10），紙本，現藏北京故宮博物院。

## 二　遼代的楷書

與五代、北宋政權幾乎同時對峙共存的遼代，是以我國北方契丹族為主體、統治中國北部的一個封建王朝。遼代書法在書法研究史上還是一個空白點，我們至今能夠見到的遼代書法遺跡，墨跡不存，僅見石刻作品，如碑刻、經幢、墓誌、哀冊、刻經等以及其他一些石棺摩崖文字等，數量很少，影響也不大。

研究遼代楷書風格特點的重要依據是遼代皇帝和皇后的哀冊。這些哀冊製作精工，規模宏大，辭章華美，

圖 2.4-11 《遼道宗宣懿皇后哀冊》

冊文均不具書者姓名。現收藏于遼寧博物館的遼代哀冊書寫風格受唐

代楷書，特別是以歐陽詢、柳公權兩家影響最為深遠。如《遼文武大孝宣皇帝哀冊》類似歐陽詢書風。

《遼道宗宣懿皇后哀冊》（圖 2.4-11），共二合，皆為石制，一為漢文，一為契丹文。漢文哀冊由張琳撰文，無書者名，接近顏真卿的《多寶塔》和柳公權的《神策軍碑》。用筆含蓄自然，筆劃骨力勁挺，結構寬疏得體、氣格雍容華貴。這件哀冊不僅是瞭解遼代歷史的寶貴資料，就其書法而言，也屬於遼代碑刻中的上乘之作。

## 三　金代的楷書

我國北方女真族完顏部領袖阿骨打創建的金，由於實行南北交融的漢化政策，女真人南下進入中原地區後漢人被強迫北遷，廣泛使用中原語言、漢字、書寫工具和流傳中原書籍，使得漢族書法藝術與女真書法文化交匯，「促進了南秀北雄的書法格局的形成、發展與相互間的交融，構成了金朝獨特的書法藝術，是中國書法史鏈中不可缺少的環節」王凱霞：《金朝書法史論》，載《書法研究》總第 126 期，上海書畫出版社 2005 年版，第 12 頁。。

金代的楷書作品傳世不多。根據資料，目前殘存的金代楷書碑刻有：

《寶嚴大師塔銘志》，金世宗大定二十八年（西元 1188 年）立，現存黑龍江省博物館；趙元明書《松峰山曹道士碑》，金章宗承

安四年（西元 1199 年）刊立，現存金上京歷史博物館；黃久約書《大金重修東嶽廟之碑》，金大定二十二年（西元 1182 年）刻，現存山東泰安岱廟內；楊好古書《濼莊創修佛堂記碑》，金大定十一年（西元 1171 年），現存山東泰安岱廟碑廊。

1991 年年底，北京市在整治涼水河工程中，在豐台區石榴莊段南岸出土一塊金代《呂征墓表》。金大定七年（西元 1167 年）刻。墓表為漢白玉質，表身為一塊方柱形石，墓表篆題者蔡珪，撰書表文者任詢，宮伯元鐫刻。任詢書法直接源于顏真卿，又兼受柳公權書風影響。筆劃骨力遒勁，剛健中含瘦硬，結構穩健沉著，體勢敦實兼顯雍容。現存任詢楷書碑刻還有《大天宮寺碑》、《完顏婁皇神道碑》、《完顏希尹神道碑》等。

## 四　元代楷書

### 元代楷書發展概述

元代結束了五代以來長期分裂的局面。元的統治者忽必烈以文治之道為立國之本，參照唐宋體例，推行「漢法」。為加強統治的需要和籠絡漢族知識份子，蒙元皇室階層雖然在政治上推行嚴格的民族等級制度，實行民族歧視政策，但是對於各民族的文化風俗和宗教很少干預，對傳統的儒家思想採取寬容政策，並注意學習漢字書法。元代長期不實行科舉，後來即使實行，名額也很有限，致使一部分知識份

子把精力轉向文學藝術。由於長期征戰導致的大規模人員流動、遷徙，也使得隸屬于不同文化區域的藝術傳統在開放的時空中得到相互交流與融合。儘管漢、蒙等各民族具有自身鮮明的民族個性，在宗教信仰、禮儀習俗、藝術審美等領域都表現出農耕歷史文化和遊牧文化之間較大的差異，而正是由於這些差異的存在，才使中華文明更豐富、更深邃、更有生命力。

由宋入元的趙孟頫，扛起了復古的大旗，起到了獨領一代風騷的作用。由於趙孟頫的宣導、踐行，一些書法家醉心于學習和模仿晉人書法風格，使幾近衰落的楷書得以重整旗鼓，稍見起色。趙孟頫是中國歷史上集晉唐書法之大成的書法家。他特別精擅正書、行書和小楷，學李邕而以王羲之、王獻之為宗。他所寫碑版甚多，其楷書於書壇卓然而立，正因為趙孟頫的努力創新，中國書壇上又多了一種書體風格——趙體楷書。後人將其與唐人歐陽詢、顏真卿、柳公權的楷書並稱「顏、柳、歐、趙」。

元代著名書家還有鮮于樞、鄧文原、康裡 、楊維楨等，但無論是他們的書法造詣還是歷史影響，都無人能夠出趙孟頫之右。

## ▤ 趙孟頫和「趙體」楷書

趙孟頫（西元 1254—1322 年），字子昂，號松雪道人，別署水精宮道人，鷗波，中年曾署孟俯，吳興（今浙江湖州）人，人稱趙吳興。為宋太祖之子秦王趙德芳十世孫。

天地闔闢運乎鴻樞
而乾坤為之戶日月
出入經乎黃道而卯

《玄妙觀重修三門記》趙孟頫是一位擅寫各種書體的全能型書畫家，自幼家庭條件優越，接受過全面、正統的教育，加上個人聰敏過人，雖然年輕時就已經才華出眾，名聲遠播，但是一生堅勵力學，臨池不輟，他臨摹前人法書，一入手就寫上數十遍、上百遍，平時一天能夠寫萬字以上。趙孟頫的妻子管道升也是一位女中天才、書法家。明董其昌稱她書牘行楷仿其夫「殆不可辨」達到亂真地步。

趙孟頫傳世作品數量之多，對詩文、書、畫、印等各類藝術造詣之深之廣，歷代書畫家中鮮能夠與其比肩。在趙孟頫諸體書中，以楷書藝術成就為最高。趙孟頫的傳世作品大致可以分成四個階段：45 歲以前，有小楷《禊帖源流》、大楷《趵突泉詩》；46 至 54 歲，有《洛神賦》、《前後赤壁賦》、《吳興賦》、《歸去來辭》、《玄妙觀重修三門記》（圖 2.4-12）、《玄妙觀重修三清殿記》；55 至 60 歲，有《蘭亭十三跋》、《湖州妙嚴寺記》（圖 2.4-13）、《昆山淮雲院記》；晚年主要有延祐二年（西元 1315 年）的《續千字文》、《千字文》，延祐三年（西元 1316 年）的《膽巴碑》、《道德經》，延祐六年（西元 1319 年）的《仇鍔墓碑銘》（圖 2.4-14），元延祐七年（西元 1320 年）的《福神觀記》等。楷書作品還有：《龍興寺

碑》、《壽春堂記》、《頭陀寺碑》、《道教碑》、《鮮于光祖墓誌》、《張總管墓誌銘》等。小楷作品尤為歷代人們所重，他一生寫了不少經卷，如《黃庭經》、《妙法蓮華經》、《心經》、《金剛經》、《無逸》等，除此還有寫於至元二十八年（西元 1291 年）的《過秦論》、大德九年（西元 1305 年）的《千字文》、延祐七年（西元 1320 年）的《汲黯傳》等。

《膽巴碑》（圖 2.4-15）為紙本，楷書，延祐三年（西元 1316 年）書。主要特點表現為：筆法簡易平和，流暢實用。結構隨和典雅，端莊勻稱。他在繼承晉唐人楷書中鋒用筆的基礎上做了一些調整和改變，簡化了筆法，變藏鋒逆入為頓鋒順入，起筆、收筆方起圓結，更顯隨意。捺筆不做方角，筆劃具有行書筆意，轉折處順轉而下，不做明顯提按，不像顏柳楷書那樣刻意，比他們的用筆要柔和圓

圖 2.4-13　趙孟頫《湖州妙嚴寺記》

圖 2.4-14　趙孟頫《仇鍔墓碑銘》

潤，自然流暢。結構勻稱舒適，比例合度，安排精確，呼應多情，形體楚楚，風姿流動。啟功也對趙孟頫楷書的結構給予了中肯的評價：「趙孟頫還是厲害，他寫得四平八穩，唐人的結構，但是他寫得活，他能把唐人楷書美化了，靈活化了。」（參見《中國書法》1989 年第 4 期）總的看，趙孟頫的筆法變化是對唐楷筆法的一種「簡化」或「淡化」。他的楷書不愧為秀美類書法的代表。

圖 2.4-15　趙孟頫《膽巴碑》

在中國古代文化史中，很少有哪一位像趙孟頫這樣，既享受到極高的讚譽又遭到尖銳刻薄的責難，褒貶懸殊，其備受爭議的原因當然是多方面的，諸如政治的、歷史的、社會的、藝術的、感情的等等。他的書法和人品，後人多有譏訾，集中起來，無外乎兩點。一是他本是宋朝宗室，後來在元朝做官，從漢人淪為少數民族的「貳臣」，「氣節」不高，「人品」低下。二是他的書法過於「甜俗軟媚」，是「奴書」，書品也不高。其實，這裡既有複雜的社會環境和個人所受教養等方面的因素，又有本屬於個人的氣質、愛好和藝術風格的因素。對於有不少人詬病趙孟頫柔媚或甜美的書風，應該辯證地看，趙孟頫學王羲之確實有過人之處，也有過激之處，雄強少了一些，但作為一種風格，不能籠而統之地排斥。這一點，清錢泳說得比較客觀：「一人之身，情致蘊於內，姿媚見於外，

不可無也，作書亦然。古人之書原無所謂姿媚者，自右軍一開風氣，遂至姿媚橫生，為後世行草祖法，今人有謂姿媚為大病者，非也。」錢泳：《書學》，載《歷代書法論文選》，上海書畫出版社 1979 年版，第 627 頁。

### 三 元代其他書家的楷書作品

鮮於樞（西元 1256—1301 年），字伯機，號困學山民，漁陽（今北京）人。擅書名，後人多以氣勢筋骨評論他的書法，是與趙孟頫齊名的元代大家。小楷學魏鐘繇。鮮于樞楷書結構似趙孟頫，沒有趙字婉通，但是端正穩健。他的楷書《老子道德經卷》節錄老子《道德經》卷，共 211 行，因缺下半部分，故未署款。此卷書法體態較修長，筆法清爽勁利，是鮮於樞僅見的存世楷書長篇。（圖 2.4-16）

**圖 2.4-16** 鮮於樞《老子道德經卷》

虞集（西元 1272—1348 年），字伯生，四川仁壽人，後客居江西崇仁。工書法，善鑒別，書法勁利清正。楷書作品有大楷《劉垓神道碑》、小楷《題杞菊軒詩》。《題杞菊軒詩》（圖 2.4-17），紙

右陸柬之行書文賦一卷唐
人法書結體遒勁有晉人
風格者惟見此卷耳雖若
隨僧智永猶恨嫵媚太多
齊整太過也獨於此卷為
之三歎至元四年歲在戊寅
三月十六日揭傒斯跋

奉題
朱君秀之杞菊軒
□軒何所植杞菊文根枝紫
實既秋熟黃華亦晚滋嘉石
信共愛何以療子飢此邦肴富
庶士實志懷資蕭條山石間誰

**圖 2.4-17** 虞集《題杞菊軒詩》　　**圖 2.4-18** 揭傒斯《陸柬之文賦跋》

本，系虞集「奉題朱君秀之杞菊軒」，通稱《題杞菊軒詩帖》，現藏日本東京書道博物館。此帖楷書簡潔清淡，直接魏晉筆法，用筆並不精到，也有少些倦怠之態，偶帶章草筆意，結構端莊雅靜，章法字距、行距疏朗，蕭然恬淡。

揭傒斯（西元 1274—1344 年），字曼碩，龍興富州（今江西豐城）人。楷書《陸柬之文賦跋》（圖 2.4-18），墨跡本。元至元四年（西元 1338 年）作，書法頗得隋代釋智永筆法。用筆亦有唐人風采，但不甚精到，結構文雅工穩，有寧靜簡古之氣。

張雨（西元 1275—1349 年），字伯雨，號句曲外史、貞居子，人稱貞居真人，錢塘（今浙江杭州）人。20 多歲出家為道。與趙孟

頫、楊載、虞集、揭傒斯等為文字交，博學多識，善講名理，能詩詞，工書翰。倪瓚稱其詩文字畫為當朝道品第一。其小楷《詩箚》（圖2.4-19），筆劃勁健，結構端穩，章法緊湊。有脫俗之氣。

**圖 2.4-19** 張雨《詩箚》

**圖 2.4-20** 倪瓚《詩五則》

　　倪瓚（西元 1301—1374 年），字元鎮，號雲林居士，人稱倪雲林，又號幼霞，無錫人。強學好修，詩文書畫無所不工，造詣很高，與王蒙、吳鎮、黃公望並稱元四大畫家。書法別創一格，清勁絕俗。他的楷書《詩五則》（圖 2.4-20），現藏臺北故宮博物院。筆法沉實蒼勁，沒有輕飄浮筆，橫畫頓筆很明顯。轉折一般都垂直向下，捺筆向右下傾斜，角度較大。幾乎所有筆劃都很用力。結構緊密。與趙孟頫、楊維楨的書法不同，和他的畫一樣，意境蕭殺而逸氣濃郁。觀其小楷，筆力清勁，結構曠逸，一如其畫。可惜他的畫名太高，書法反被畫名所掩。

# 五　明代楷書

## 一　明代楷書發展概述

　　明代是中國歷史上國祚頗久但是國力漸弱的朝代。明代統治者推行中央集權的封建專制主義，在朝廷內部實現殘酷的特務統治，宦官當政，政治黑暗腐敗，社會動盪不安。為維護封建統治，對於思想、文化的控制也更加嚴格，學校教育和科舉考試中「八股文」氾濫，官方書法盛行「台閣體」。自元代趙孟頫之後，明代以來楷書沒有得到進一步的發展，一直處於委頓不振的狀態。

　　明代中期書壇出現了以祝允明、文征明、王寵為代表的三位書家。他們的書法，上追魏晉、唐宋元諸大家，在繼承前代基礎上，形成了各自的風貌。祝允明隸、楷、行、草諸體均工，草書成就較高而且影響最大，文征明各體皆佳，小楷尤精。王寵擅長小楷和行草書。因為他們的貢獻，突破了籠罩在明初書壇的「台閣體」書風，使得「靡靡之格」為之一掃，開闢了明代書法藝術的新途徑，被譽為明代「書之中興」。

　　自明萬曆朝起為明晚期，內外矛盾日益劇烈，時局動盪，書法卻別開生面，出現了光彩奪目的書家群體。

　　在明代，隨著中國建築形式格局的發展變化，書法的幅式也發生了明顯的變化，高大的廳堂居室提供了為豎式對聯、條幅懸掛的陳設空間，逐漸取代了原來只適宜在手中把玩的橫卷、冊頁而成為書法作

品的主要形式，賡續至今。

## 明代楷書名家名作

明代的楷書中，因為科舉考試要求小楷，故小楷仍然保持了相當的水準。但是大部分是台閣之體，僅能作為干祿之資，沒有魏晉南北朝那種勝境。精擅榜書的書家更為鮮見。這些書家中，當推宋克、祝允明、文征明、王寵、董其昌、黃道周為上。晚明書法諸家徐渭、張瑞圖、倪元璐、黃道周的書法中表現出強烈的遠追魏晉、以生樸取勝的格調。

明成祖時，曾下詔廣泛徵求社會上善書之士，召集於內廷，對書法上乘者授予「中書舍人」官職，在翰林院寫內制，並出示內府所藏歷代法書，與他們共同觀賞，增益所能。「中書舍人」雖然官位不高，但是朝廷正式京官，是很好的進身階梯，可以不必經過層層考試只憑書法寫得好就可以獲得，此舉大大地激發了當時人們學書的熱情。沈度後來成了明成祖朱棣的侍書，其書風端雅婉麗，符合帝王口味，不斷受到賜物加官的待遇，成為書壇上耀眼奪目的人物。一時朝野上下對沈度書風趨之若鶩，爭相仿學其書。這種風氣蔓延到舉子學童，造成直接的影響，基本上佔領了明代書壇，左右著明代朝廷書法，最後甚至影響到清朝。後人稱沈度書法為「台閣體」之典範。

沈度師法虞世南，擅長篆、隸、楷、行書。他的小楷作品《敬齋箴冊》（圖 2.4-21）屬典型的「館閣體」，用筆遒勁圓潤，結構端正秀美，整篇橫豎對齊，成行成列，規矩大方，體勢雍容閒雅、氣息飄

逸婉麗。是明永樂十六年（西元 1418 年）沈度 52 歲時書，現藏北京故宮博物院。此作品過於關注精巧與雅致，筆墨較少變化，這也是「台閣體」千人一面的通病。

敬齋箴
正其衣冠，尊其瞻視，潛心以居，對越上帝。足容必重，手容必恭，擇地而蹈，折旋蟻封。出門如賓，承事如祭，戰戰兢兢，罔敢或易。守口如瓶，防意如城，洞洞屬屬，罔敢或輕。不東以西，不南以北，當事而存，靡他其適。弗貳以二，弗參以三，惟心惟一，萬變是監。從事於斯，是曰持敬，動靜無違，表裏交正。須臾有間，私欲萬端，不火而熱，不冰而寒。毫釐有差，天壤易處，三綱既淪，九法亦斁。於乎小子，念哉敬哉，墨卿司戒，敢告靈臺。
永樂十六年仲冬至日　翰林學士雲間沈度書

**圖 2.4-21**　**沈度《敬齋箴冊》**

宋克（西元 1327－1387），字仲溫，號南宮生，長洲（今江蘇吳縣）人。明代初年，與宋璲、宋廣合稱「三宋」，其中以宋克書法成就最高。他刻苦學習書法，《明史・文苑傳》說：「克杜門染翰，日費千紙，遂以善書名天下。」他的楷書作品《七姬權厝志》（圖 2.4-22），簡稱《七姬志》，為宋克 40 歲時書小楷，原石久佚。傳世拓本不多，有翻刻本。此志文字內容記述的是：江浙行省左丞潘元紹去打仗之前，恐難以生還，他的七個平均只有 22 歲的姬妾同時自殺為其先行殉葬。此志楷書筆劃剛健，有章草筆意，結構緊密中留有餘地，參差錯落，姿態多樣，書風古雅，為唐宋以來少見。

方孝孺（西元 1357－1402 年），字希直，一字希古，諡文正，浙江寧海人。後以抗命起草明成祖登極詔書被殺。楷書《默庵記》

（圖 2.4-23），現藏臺北故宮博物院，筆勢瀟灑，筆力矯健。

**圖 2.4-22** 宋克《七姬權厝志》

**圖 2.4-23** 方考孺《默庵記》

　　祝允明（西元 1460—1526 年），字希哲，號枝山。右手六指，因自號枝指生。長洲（今江蘇吳縣）人。他在童年就顯現出書法才能，「五歲能作徑尺大字」，九歲能詩。後來在書法上與文征明、王寵齊名，世稱「吳中三子」，是明代中期最有影響的書派。「三子」之中又以祝允明成就最高。

　　祝允明小楷代表作品《前後出師表》（圖 2.4-24），是他 55 歲時所書，現藏日本東京國立博物館。運筆清暢勁健，筆劃厚腴含剛入骨，鋒穎細處見神采，長筆按處簡約有韻。結構密而不即，疏而不離，字形偏扁，體勢寬綽於字外得隸意，章法勻稱，行距疏朗。他的

出師表

諸葛孔明

先帝創業未半而中道崩殂今天下三分益州疲敝

此誠危急存亡之秋也然侍衛之臣不懈於內忠志

之士忘身於外者蓋追先帝之殊遇欲報之於陛下

也誠宜開張聖聽以光先帝遺德恢弘志士之氣不

宜妄自菲薄引喻失義以塞忠諫之路也宮中府中俱為

一體陟罰臧否不宜異同若有作奸犯科及為忠善者宜

付有司論其刑賞以昭陛下平明之治不宜偏私使內外異

法也侍中侍郎郭攸之費禕董允等此皆良實志慮

圖 2.4-24　祝允明《前後出師表》

楷書主要師法魏晉鐘繇和王羲之《黃庭經》，後世極為推崇。

文征明（西元 1470—1559 年），初名壁（亦作璧），字征明，以字行，後名征明，更字征仲，號衡山居士，長洲（今江蘇吳縣）人。他年幼時比較遲鈍，但是學書特別下苦工夫，一生勤勉學書，數十年如一日，極為認真地進行書藝臨摹和創作，就連給別人寫封信也從不草率書就。目前所見文征明存世的大量簡牘墨跡就是極好的例證。他在書法上與祝允明、王寵並稱為「吳中三家」。工行草書，有智永筆意，大字仿黃庭堅，尤精小楷，亦能隸書。他的小楷一直受到人們的稱讚和推崇。

小楷《千字文》（圖 2.4-25），點畫清秀挺拔，筆勢豪勁質實，筆間以氣勢相應，不借形跡。結構形側體正，善於組織長短縱橫之直筆，於單純中見變化，精嚴而不板滯，質直而又秀麗。整篇書作，字字筆到意足，骨力勁健，一絲不苟，無一敗筆，眼不花手不顫，撇開嚴謹的法度不說，僅憑書寫蠅頭小楷，一般書家都不易為之。如果沒有非凡的精力和深厚的小楷功力作為支撐和積澱，很難相信這是出自於一位年近八旬的耄耋老人之手。這樣的作品，恐怕在中國書法史上也是絕無僅有的。

此外，文征明還有許多楷書作品傳世。如小楷《太上老君說常清靜經》（67 歲）；小楷《離騷經》、《送李願歸盤穀序》、《歸去來辭》（82 歲）、《醉翁亭記》、《出師表》（79 歲）、《前後赤壁賦》（81 歲）等，還有碑刻《辭金記》，文征明楷書並篆額。文征明用硬毫筆書寫的小楷筆劃尖銳峭利多於含蓄圓潤，給人以法度有

千字文

天地玄黃宇宙洪荒日月盈昃辰宿列張寒來暑往秋收冬藏
閏餘成歲律呂調陽雲騰致雨露結為霜金生麗水玉出崑岡
劍號巨闕珠稱夜光果珍李柰菜重芥薑海鹹河淡鱗潛羽翔
龍師火帝鳥官人皇始制文字乃服衣裳推位讓國有虞陶唐
弔民伐罪周發殷湯坐朝問道垂拱平章愛育黎首臣伏戎羌
遐邇壹體率賓歸王鳴鳳在樹白駒食場化被草木賴及萬方
蓋此身髮四大五常恭惟鞠養豈敢毀傷女慕貞絜男效才良
知過必改得能莫忘罔談彼短靡恃己長信使可覆器欲難量
墨悲絲染詩讚羔羊景行維賢剋念作聖德建名立形端表正
空谷傳聲虛堂習聽禍因惡積福緣善慶尺璧非寶寸陰是競
資父事君曰嚴與敬孝當竭力忠則盡命臨深履薄夙興溫凊
似蘭斯馨如松之盛川流不息淵澄取映容止若思言辭安定

**圖 2.4-25** 文徵明《千字文》

餘、神韻不足的遺憾。這也是古今評論家對文徵明小楷通病的共識。儘管如此，他的小楷仍然不愧於「有明第一」的稱譽。

文徵明自書所撰《顧春潛先生傳》（圖 2.4-26），現藏上海博物館。為文徵明 73 歲時書，取法晉唐人小楷，筆劃精緻圓實，全篇千餘字，一氣呵成，功力神采俱到。

王寵（西元 1494－1533 年），字履仁，後字履吉，號雅宜山人，長洲（今江蘇吳縣）人。「吳中三子」之一，又與文徵明、祝允明、陳淳並稱「吳中四子」。初學唐虞世南、王獻之。王寵擅小楷，與其他明代小楷名家不同的

**圖 2.4-26** 文徵明《顧春潛先生傳》

是，他更以鍾繇、王羲之為圭臬。明代小楷，除「館閣」書家之外，各書家皆力求上溯魏晉，他也身體力行，並在同儕之中嶄露頭角，屬於佼佼者。

《呈林翁蔡尊師衡山丈詩》（圖 2.4-27），紙本，小楷，現藏臺北故宮博物院。筆勢剛健，宛曲處猶有拙味，點畫沉著遒煉，轉折輕便明確，映帶以骨。採用多種技法：或以點為疏，或以各部分列為疏，或以左右脫離、上下參差為疏，但終以筆勢迎合成體。從而形成王寵獨有的結構特點：雖疏卻有清韻，筆短別生逸趣。最與眾不同之

林翁蔡尊師衡山文丈偕計北征軺車齊

發敬呈四首

北趾開黃道南星占少微大于元瑞世

明主正宵衣簒躬麒麟楊天迴日月旆

兩賢終特達窴定偕光輝

海國雙開月天山兩鳳皇南赳誰領袖

吾道重行藏觀閤徵文艸虹蜺插劍鋩

平生寸心赤持此報　明王

對塵青蓮社傅㤗惜竹林江山攝蒸思

風雨動龍吟𣝴下漏雄傑周南火滯淫

雲門陳古樂清廟待遺音

祖帳桃花水征帆楓樹林山河千里目師

友百季心舉世誰相假離羣自不禁㡬南

飛有黃鵠側翅一哀吟

門生王寵頓首百拜具艸

**圖 2.4-27** 王寵《呈林翁蔡尊師衡山丈詩》

處是筆劃之間不相搭接，有的筆劃只寫一半，這種手法在後人看來褒貶不一，有「鬆懈、柔弱」之批評，也有「疏淡、空靈」之讚揚。他的小楷風格至今一直影響著許多學楷者的取法，幾乎成了一種區別于魏晉和唐人小楷的「另類」樣式，讓不少試圖創新的探索者樂此不疲，津津樂道。

董其昌（西元 1555—1638 年），字玄宰，號思白，又名香光居士，松江華亭（今屬上海市）人。書法初學顏真卿，後改學虞世南，又覺唐書不如魏晉，轉學鐘繇、王羲之，自謂於率意中得秀色，對後來書法影響很大。

明末，董其昌在諸書家中不顯山露水，到了清初，由於康熙皇帝的提倡，他名聲大振，幾乎在書壇上處於獨尊的地位。一般認為他是

繼趙孟頫之後學「二王」系統的薪火傳人，但是在清代以後又背上了「甜媚柔俗」的「罪名」。從現存的書跡看，董其昌的書法學書從顏真卿入手，後轉追廣學魏晉唐宋名跡，書風柔弱平淡，尤其作品的分行布白疏宕秀逸，頗具五代楊凝式《韭花帖》的風神，確實不凡，具有廣博的深度和長久的藝術魅力。小楷《金剛般若波羅蜜經》（圖 2.4-28），現藏臺北故宮博物院，用筆圓潤飄

**圖 2.4-28　董其昌《金剛般若波羅蜜經》**

逸，強調提筆，注重轉筆、放筆，力求鋒正筆圓；點畫柔美，筆勢舒展，不強求提按陳規，以轉代折，流便而有篆籀意，線條造型精確，秀逸自然，但骨力稍弱；結構寬和自然，側妍取韻，寧靜內斂，平順而不夠精嚴。有界格，章法整齊。整體感覺是有文人意味而少丈夫氣概。

黃道周（西元 1585—1646 年），始字玄度，後改幼平，別號石齋，福建漳浦人。他的書法沒有走追隨「二王」的路子，而是直接取法漢魏楷書、章草、隸書，骨格蒼凝，峭厲方勁。沙孟海在《近三百年書學》中說黃道周是「二王以外另闢一條路線」。其傳世楷書有《孝經》、《周順昌神道碑》等。

《孝經》（圖 2.4-29），紙本，小楷，冊，現藏臺北故宮博物院。通篇小楷用筆勁峭，參用隸法，筆劃端莊凝重，中鋒飽滿，線條沉著扎實。結構端莊嚴謹，章法整齊，風格雅麗清正，屬於比較規矩的作品。

**圖 2.4-29** 黃道周《孝經》

　　他的楷書作品有一個大特點，就是在章法上氣勢酣暢淋漓，字距茂密，將行距留得特別寬，行距是字寬的一倍半以上，布白規整，排列得當，顯得大小錯落變化有致。

# 六 清代楷書

## 一 清代楷書發展概述

清代是中國書法藝術發展史上的中興時期。其主要的標誌是碑學的宣導和興盛。主要表現在：湧現出一批影響深遠、堪稱一代宗師的碑學大家；沉寂幾乎滅絕的篆書、隸書創作復興，形成新的風格流派；各種書體相互融會，風貌紛呈，標新立異；帖學、碑學交替消長，取長補短，帖學力糾靡弱，突破成規，有所發展，並湧現出稱譽一時的諸多名家。清代書壇名家之多，流派、風格之繁，面貌之新，是晉唐以後各代難以企及的。據著名書法家祝嘉所言：「清代享祚既久，碑學勃興，書學之隆，書家之眾，幾欲度越唐代；而金石學書學之著作，尤稱汗牛充棟，著空前之盛況也。」[1]

儘管清代是書法中興的時代，出現了數位善寫楷書的大家，如金農、錢灃、劉墉、翁同龢、鄧石如、趙之謙、何紹基等人，但是比起他們在其他書體創作和藝術上的成就來說，楷書藝術建樹不大。因此，清代楷書藝術的發展實際上還是成績平平，無所貢獻，既無可與唐代楷書大家比肩者，更缺乏統引一代風騷的領跑者。如果說楷書發展到清代就已經走向衰落，似乎有些危言聳聽，但確實也不過分。原因固然很多，除了帝王推崇的「館閣體」成為官方書法，朝野重視實用楷書等之外，也有楷書自身發展規律的限制，幾百年來書法創作模

---

1 祝嘉：《書學史》，成都古籍書店 1984 年版，第 322 頁。

式和基本審美原則產生巨大的改變等因素。實際上，楷書藝術發展到唐代達到巔峰之後，雖然從者眾多，對經典範式的尊崇膜拜，久而久之便奉為圭臬，但是陳陳相因，徒具形貌，其精神、生命力逐漸衰弱，楷書發展到唐以後就已經顯露出後勁不足的趨勢了。自宋、元、明到清，更是大家鮮出。楷書學習本身就是學者多如牛毛，成者鳳尾麟角，這種現象的確令人深思。

## 🔳 清代楷書名家名作

清代書法的發展一般可以概括為兩個階段，即前期帖學和後期碑學。如果細加區分，還可以分為初期、中期和晚期。

### 1. 清代初期書家的楷書

清代初期包括順治、康熙、雍正三朝，即從西元 1644 年至 1736 年，約九十多年。明末清初的書壇，風靡董其昌書風，由姜宸英、何焯、汪士鋐、陳邦彥（也有將陳邦彥換為笪重光的）「康熙四家」著稱一時。

### (1) 王鐸《王維詩》

王鐸（西元 1592—1652 年），字覺斯，又字覺之，號嵩樵、十樵、癡庵，又號癡仙道人，孟津（今屬河南）人。王鐸在明末清初書壇眾多的書家中佔有相當重要的一席。他的楷書除師法三國魏鐘繇外，更多得力于唐顏真卿和柳公權，既有顏書結構端正莊重的特色，又有柳字靈巧勁挺的風骨，筆墨飽滿厚實，雍容大度，且功力精深。

他涉足篆隸古碑，以突破帖學局限，既以晉唐正統帖學為根底，又很少一味柔媚之態，書法奇而不怪，狂而不野，具有蒼鬱雄暢之氣。王鐸以行書為最，楷書作品比較少見。他的小楷粗看有些傻氣和憨氣，其實特別講究，筆劃厚重樸茂，結構不拘大小，章法參差錯落，極具自然之美。北京故宮博物院所藏他的楷書《王維詩》（圖 2.4-30）書於明崇禎十六年（西元 1643 年），時年 51 歲。

圖 2.4-30　王鐸《王維詩》

### (2) 何焯《食蟹詩》

何焯（西元 1661—1722 年），字屺瞻，號義門，一號茶仙、潤千，又號香案小吏，江蘇蘇州人。以臨摹晉唐法帖入手，不失晉人風韻。作品《食蟹詩》（圖 2.4-31），現藏臺北故宮博物院。筆劃俊秀，融唐人筆法和晉人結構于一體，形成謹嚴娟秀的風格，略有骨力柔弱之嫌。

### 2. 清代中期書家的楷書

清代中期包括乾隆、嘉慶、道光三朝，即西元 1736 年至 1851 年，約 120 年。由於清乾隆帝弘曆特別喜愛趙孟頫的書法，所以，圓

腴豐潤的趙體開始取代了纖弱疏秀的董字。同時，趙字也成為這一時期科舉考試的代表書體。這時的代表書家有：張照、董誥、汪由敦等人。

## (1) 金農《消寒詩序冊》

金農（西元 1687—1763 年），字壽門，號冬心，又號司農、稽留山

**圖 2.4-31** 何焯《食蟹詩》

**圖 2.4-32** 金農《消寒詩序冊》

民、曲江外史、昔耶居士等，浙江錢塘（今杭州）人。中年後流寓揚州，鬻字畫為生，與黃慎、鄭燮、羅聘等人並稱「揚州八怪」。他的楷書融合了《國山碑》、《天發神讖碑》等石刻書法，以隸書筆意為多，稚拙樸厚，表現出強烈的個人風格，自稱「漆書」，對後世有一定的影響。楷書作品《消寒詩序冊》（圖 2.4-32），是他於乾隆二十五年（西元 1761 年）74 歲時為張墅桐與十客嚴冬集會唱和詩所作的序文。原件藏于瀋陽故宮博物院。

### (2) 鄭燮《範質詩》

　　鄭燮（西元 1693—1765 年），字克柔，號板橋，江蘇興化人。書法別致，隸、楷參半，行草相間，錯落參差，自稱六分半書，間亦以畫竹法行之，人稱「板橋體」。目前所見鄭燮楷書作品有：康熙五十四年（西元 1715 年）23 歲《小楷歐陽修秋聲賦》、康熙六十一年（西元 1722 年）30 歲《小楷範質詩》、雍正十三年（西元 1735 年）43 歲楷書《雜記》冊頁以及同時期的《小楷秦觀水龍吟詞》冊頁。

　　鄭燮《範質詩》（圖 2.4-33），廣州美術館藏。這時期他還恭恭敬敬地恪守唐楷風格，到乾隆十七年（西元 1752 年），鄭燮 60 歲任山東濰坊知縣時，撰寫了《新修城隍廟碑記》（圖 2.4-34），鄭燮自認為這塊碑記是平生楷書最佳之作。今觀之，其楷書筆劃精到，結構端嚴，既不同于魏碑、唐楷，也迥於當時人所寫的楷書，若不說明，大概誰也不會想到是鄭板橋所書。但是那種桀驁不馴的神氣和形態卻遠非一般人所為。其實，鄭燮敢於改變自己初始面貌的基礎在於其堅

爾學立身莫若先孝悌怡々奉親長不敢生驕易戰々復兢々造次必於是戒爾

稱莫若勤道藝當聞諸格言學而優則仕不患人不知患不至戒爾遠恥辱恭則近

乎禮自早而尊人先彼而後己相鼠與茅鴟宜鑑詩人剌戒爾勿放曠放曠非端士周孔垂名

教齊梁尚清議南朝稱八達千載穢青史戒爾勿嗜酒狂藥非佳味能移謹厚性化為凶險

類古今傾敗者歷々皆可記戒爾勿多言多言衆所忌苟不慎樞機災厄從此始是非毀譽間遠

足為身累舉世重交遊擬結金蘭契忿怨容易生風波當時起所以君子心汪々淡如水舉世好承

奉昂々爭意氣不知承奉者以爾為玩戲所以古人疾遂除與戒勵舉世重游俠俗呼為氣義

為人赴急難往々陷囚繫所以馬援書殷勤戒諸子舉世賤清素奉身好華侈肥馬衣輕裘揚揚

過閭里雖得市童憐還為識者鄙我今列鼎食雖然未奉身好華侈理住難久居必當思懷深與滄

冰蘖之唯恐隆々爾曹當閉門歛蹤跡縮首避名勢勢重難久居必當思懷深與滄

則必衰有替速成不堅牢亟走多顛躓灼々園中花早發還先萎遲々澗畔松鬱々含晚翠賦

命有疾徐青雲力致寄語謝諸郎躁進徒為耳

范魯公質為宰相從子果嘗求奏遷秋質作詩曉之 康熙六十一年歲在壬寅嘉平月廿有七日讀小學至此不覺廢然歎息

想見質之為人至於君臣大義忠貞亮節姑置勿論矣

唯圃鄭燮書

圖 2.4-33　鄭燮《範質詩》

實的楷書基本功。歷史上有很多人的楷書基本功也非常扎實，但是始終未能自立一家，其根本原因還是缺乏像鄭燮的魄力和勇氣。

### ⑶劉墉《題吳鎮心經》

劉墉（西元 1719—1804 年），字崇如，號石庵、青原、香岩、日觀峰道人，山東諸城人。他的書法較有創造性，他初學趙孟頫、董其昌，後來廣泛學習各家，70 歲以後潛心學習北朝碑版，遂自成力厚骨勁、氣蒼韻遒的風格，被稱為「集帖學之成」。他學古人不求外表形似，注重用筆之法，所謂

圖 2.4-34　鄭燮《新修城隍廟碑記》

「本不求似，亦遂無一筆似」。喜用藏鋒，鋒回筆含而不露，轉折用側鋒做折鋒，以示厚勁骨力；筆劃柔和飽滿，又內含剛勁，猶如綿裡裹鐵，用墨濃重，兼施幹墨，枯潤互映，拙中見巧。結構中心緊湊，一角放寬，形成黑白相間，有疏有密。他的楷書比較豐厚，與宋代蘇軾相仿，有人譏諷為「墨豬」。然而細細品味，其實並非一味肥厚，用心觀察，其運筆並無鈍滯之弊，飛動有神，提按富有變化，輕重得宜。其《題吳鎮心經》（圖 2.4-35），集中體現了這種剛柔相濟、貌豐骨勁的韻味和風格。

鼎帖刻張旭書心經一卷用筆簡
遠与少虛詞不類是唐人草書之
駙馬都尉某為其姊薦福者舊跋謂
佳者又有一卷俗刻目為右軍書乃
其不能与懷素作奴何言右軍未免誚
謀太過要是宋以後人難到此梅花道
人書頗有蕭澹之致追步唐賢採其
遺韻當与白陽山人聖主得賢臣頌頡
顏伯仲草體之難久矣如此書已不易得
然仲圭不以書名觀者勿以名求則得矣
劉墉謹題

**圖 2.4-35** 劉墉《題吳鎮心經》

### ⑷ 鄧石如楷書對聯

　　鄧石如（西元 1739－1805 年），初名琰，字石如，避清仁宗顒琰諱，故以字行，更字頑伯，號完白山人，安徽懷寧人。是盛譽當世的篆刻家和書法家。他不僅創立了篆刻史上的「鄧派」，書法上也是擅長楷、行、隸、草各體，而且各立新意，其篆書被譽為「集篆書之大成」，開清後期碑學之風氣。林散之認為：「鄧石如了不起，隸書樸茂，第一；篆書太熟，第二；行書第三；真書第四。」《林散之筆談書法》，古吳軒出版社 1994 年版，第 58 頁。他的楷書雖然傳世不多，但是他書寫的著名楷書三十七言對聯（圖 2.4-36），廣為傳播，膾炙人口。其楷書取法魏碑方整之姿和勁折之勢，又融以行草引帶之

滄海日赤城霞峨眉雪巫峽雲洞庭月
並蠡煙瀟湘雨廣陵濤廬山瀑布合宇
宙奇觀繪吾齋壁
嘉慶政元春王正月

今絶藝置我山牕
君匋帖南華経相如賦屈子離騷牧古
少陵詩摩詰畫太傳文馬遷史薛濤箋
鐵硯山房正書

**圖 2.4-36** 鄧石如楷書對聯

筆，既雄渾又飛動，俊偉瀟灑。

### ⑤ 錢灃《渚舊聞語》

錢灃（西元 1740—1795 年），字東注，又字約甫，號南園，雲南昆明人。其一生人品學問都堪稱一代楷模，是中國近代史上一位令人景仰的忠直之臣。錢灃學顏真卿楷書，極具功力，並得其精髓，晚年兼法歐陽詢、褚遂良，既繼承了顏字端莊寬博、雄渾大度的氣勢，又參以歐、褚的硬朗飄逸，達到形神兼備的地步，在眾多學顏書家中獨樹一幟，清代中葉以後學顏書者多取法於他。錢灃楷書《渚舊聞語》（圖 2.4-37），運筆扎實，筆劃剛勁有力，筋骨畢露，粗細善變，橫平豎直毫不呆板，不像顏書那樣橫細豎粗。結構方正嚴謹，四圍實中間虛，形成外緊內松之勢。整體感覺清新遒健，氣勢排奡。學顏體書又具顏氏人格而成名家者，錢灃當屬其一。

圖 2.4-37 錢灃《渚舊聞語》

圖 2.4-38 何紹基《鄧琰墓誌銘冊》

### 3. 清晚期書家的楷書

清晚期包括咸豐、同治、光緒三朝，即西元 1851 年至 1909 年，約 50 年。由於南北朝碑刻不斷出土和發現，使得晚清許多主宗唐碑和秦漢刻石的書家轉為主宗北朝碑版。因此，碑學大熾，並出現了兼善諸體、影響力深遠的著名書法大家何紹基、趙之謙、吳昌碩。在擅長楷書方面，比較著名的有張裕釗、翁同龢、李瑞清等人。

### ⑴ 何紹基《鄧琰墓誌銘冊》

何紹基（西元 1799—1873 年），字子貞，號東洲，晚號蝯叟，道州（今湖南道縣）人。何紹基在清代以楷書著稱。他一生勤于書法，早晚臨池不輟。他取法廣泛，吸收篆書婉通的筆法、北碑寬博的結構和隸書平整的格局，特別是對顏真卿的各體書法研習尤深，沒有館閣體的呆板和趙孟頫、董其昌書風的靡弱，最終形成自己縱逸峻拔的藝術風格。他的小楷寫得尤其精到，代表作有《封禪書》、《黃庭經》等。

小楷《鄧琰墓誌銘冊》（圖 2.4-38）是何紹基為鄧石如寫的墓誌銘冊。筆劃凝厚，橫畫多有抖筆，一字之中筆劃粗細變化很大，筆勢跌宕，靈動猶有骨節，藏鋒不掩生氣。結構方正，矯健酣暢，與魏晉書風貌離神合，善於用疏布白，體勢灑脫。章法整齊，字距行距基本一致。

### ⑵ 趙之謙《急就章冊》

趙之謙（西元 1829—1884 年），字益甫、撝叔，號悲盦、無

悶、冷君，浙江會稽（今紹興）人。趙之謙是晚清著名的畫家、書法家和篆刻家。書法各體兼能，引魏碑筆法入行草書，作楷書以魏碑為框架，沉雄方整，用加以顏體之力，渾厚豐潤，形成端整遒麗、血肉豐滿的風格，有「顏底魏面」之稱。具有渾樸秀勁之美，獨創別樣格調，其書法、篆刻藝術風尚對後世影響甚重。

楷書作品《急就章冊》（圖 2.4-39），多取法魏碑，筆劃厚重，沒有當時人習魏碑那種抖動、刻板，注重書寫意味，出鋒尖峭，轉折圓轉，方整端正而又流動灑脫，實開魏體新面貌。用筆多以側鋒，側勢運筆，線條比較均勻，轉折處外方內圓，有棱角。結構無論縱向、橫向，還是斜向筆劃，均採取近于平行的排比式。通篇分佈均等，行列分明而緊湊，為一般魏碑章法。

**圖 2.4-39** 趙之謙《急就章冊》

# 七　近代楷書

## 近代楷書發展概述

楷書發展到清代，一方面是碑學風行，風格獨標、自成一家的大

師層出不窮，帖學勢單力薄，氣數已盡，不得不退居一隅，另一方面是科舉制度使得館閣體成為實用書法的主體。清代館閣體楷書盛行之風，一直影響到民國時期，有其深刻的社會、政治、文化背景。

軸所謂「館閣」一名，簡單說就是明清時科舉取士要求書寫字體烏黑、方正、光潔、大小一律。館閣及翰林院中的官員，均擅長寫這種字體。清代末期以後稱這種朝廷內閣臣僚和科舉考試專用的書體為「館閣體」。狹義講，專門指的是用於抄書或殿試的小楷書冊，追求「光、方、烏」，端正謹嚴，流行於館閣和科舉考場的書寫風格。廣義地解釋，不局限於小楷，凡平、板、圓、勻的實用行楷書體，均可列入館閣體之屬。由此看來，「館閣體」中的「館閣」是一種標明書

至德光被睿謀廣運提大象以祐生人躬無
為以風天下三台淳耀百辟承寧動必有成
舉無遺䇮年和俗厚千載一時而猶搜擇茂
異網羅俊逸野蟄蘭芳林殫松秀盡在於周
行矣
臨張旭郎官壁記
張照

**圖 2.4-40** 張照《臨張旭郎官壁記》

者身份的名稱，「館閣體」是以用途來命名的一種書體。適用於書寫試卷、奏摺、上諭、賀表等實用文書，因此「館閣體」具有特指的內涵。館閣體又稱干祿書、「院體」，與明代的「台閣體」異名而同

質。根據其用途，它的定位應該是朝廷實用文書的書寫體。

　　張照（西元 1691—1745 年），歷仕康、雍、乾三朝，官至刑部尚書，擅長行、楷書，有「薈萃帖學」之稱。書法從董其昌入手，繼而出入顏真卿、米芾。喜歡用露鋒，楷書代表作《臨張旭郎官壁記》軸（圖 2.4-40），現藏北京故宮博物院。楷書運筆流暢，結構秀潤端麗，在董字疏秀的格局中融入顏字雄健的筆力，清潤渾厚。他的楷書深受乾隆帝賞識，經常受命代筆。董誥、汪由敦的楷書，端正勻稱，烏黑光亮，圓潤豐滿，被稱為標準的「館閣體」。

　　館閣體的特點首先是講法度，有規矩。歐陽中石指出：「『館閣體』的字好不好姑且不論，就這種做法來說，對書法藝術的發展是很不利的。然而，從.尚法.這一點來說，立標準，定要求，教有序，學有法，把藝術的要求用比較嚴格、比較合理的辦法規定下來，這是一種建樹。所以對.館閣體.不能輕率地否定，更不能為了否定『館閣』，而對唐楷也提出許多責難。」歐陽中石：《中國書畫函授大學書法教材　楷書淺鑒》，高等教育出版社 1988 年版，第 1 頁。

應

殿試舉人臣康有為年三十八歲廣東廣州府南海縣人由

廩生應光緒十九年本省鄉試中式由舉人應光緒二十

一年會試中式恭應

殿試謹將三代腳色開具於後

曾祖健昌　故未仕

祖贊修　故仕父達初　故仕

**圖 2.4-41**　康有為《殿試狀》

由於當時清代對科舉考試使用書體的特殊書寫要求，提供了一種特殊、嚴格的訓練、錄取環境，從客觀上講，也推動了實用書寫教育的普及，使得當時相當多的讀書人打下了非常堅實的楷書基礎。

其次是適應實用的需要。館閣體易識易懂，漂亮好看，具有一定的觀賞價值和視覺快感效應，是實用書法，易於傳播。

可以說，館閣體楷書的盛行，是清朝統治者文化專制高壓政策下的產物。科舉制度是清代統治階級選拔人才的主要途徑，也是引導人才流向的重要政策。在清代寫不好館閣體，是「仕進」不了的。清朝皇帝非常重視官員的書法，每逢新皇登基都要對在職官員進行一次「職考」，而書法是決定官員升降的必考主科。這使科舉制度書法趨時投俗，就連登高一呼、力倡碑學的康有為，其考中進士的《殿試狀》，也是一篇不折不扣的「館閣」小楷（圖 2.4-41）。

館閣體使楷書注重嚴謹的法度要求走向了極致化，僅僅停留和束縛在單純實用的書寫技術層面上。雖然它以隋唐楷書和元末趙孟頫、明代董其昌楷書為最佳選擇和理想標準，但是其價值取向、衡量尺度僅僅是為了服從和服務于實用功利需要，摒棄了藝術個性化的基本要求。這也是館閣體書家以及他們的作品最終未能登上楷書藝術最高殿堂的根源所在。

## 三 近代楷書名家名作

這裡，我們選擇幾位清末民初的楷書名家作一介紹。

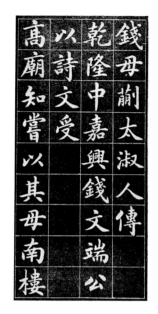

圖 2.4-42　陸潤庠《錢母傳》　　　圖 2.4-43　華世奎《思闇詩集》

陸潤庠（西元 1841─1915 年），一作潤祥，字鳳石，江蘇元和（今蘇州）人。擅楷書，大楷、小楷極見功力，結構平衡端莊，書風清澈華麗、明朗溫潤，意態接近歐虞，頗有謙謙君子之風，文靜雅逸之態。作品有刻在江蘇鎮江東北的焦山摩崖的「贈越塵和尚詩」，還有《錢母傳》（圖 2.4-42）等碑帖拓本傳世。

華世奎（西元 1863─1942 年）字啟臣，號璧臣，別署思闇，又號北海逸民，天津人。自幼酷愛書法，書從二王小楷入手，每日懸腕寫白折數百字，勤練不輟，勇於吃苦，繼習秦篆漢隸及歷代名家法帖，20 歲後開始鑽研顏真卿書法，以後專攻顏體，至老不衰。他晚年授徒時，一再強調：要想把字寫好，必須把人做好。兼學蘇軾、錢灃、劉墉等人之長，自成風格。他喜用羊毫大楷多以飽墨濃筆，用筆

圓轉厚重，筋肉豐滿，骨力內含，結構端莊嚴謹，方正有餘，注意布白，筆劃連接處留出空隙，似斷若連，增加力感，遂有「華體」之稱，為清末民國初年天津四大書家之一，享有盛名，當時天津就有「無字不學顏，無顏不學華」的熱潮，至今在天津仍然有人學習其書法。也有不少書家認為他的書法「館閣」味過重。傳世楷書作品有《南皮張氏兩烈女碑》、《范老人碑》、《朱子治家格言》等，以及小楷《思闇詩集》（圖 2.4-43）。

唐守衡（西元 1871─1938 年），字孜權，號曲人，江蘇武進（常州）人，為明代文學家唐順之後裔。自幼酷愛書法，黎明即起，嚴寒酷暑，臨池不輟。因為背部有殘疾，人稱唐駝子，遂以「唐駝」自號。《孝弟祠記》（圖 2.4-44）用筆遒勁，提按有度，橫細豎粗，骨肉停勻，轉折分明，法度嚴謹，結構端莊清麗，疏朗勁挺，是值得初學楷書者借鑒的範本。

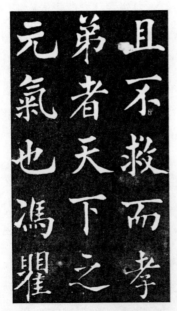

圖 2.4-44　唐守衡《孝弟祠記》

劉春霖（西元 1872─1944 年），字潤琴，號石 ，河北肅寧人。中國科舉史上的「末代狀元」，自稱「第一人中最後人」。他楷書基本功極其扎實，筆劃剛勁瀟灑，結構嚴謹，圓勻平正，書風穩健秀雅。尤其精擅小楷，傾倒朝野，當時就有「大字顏真卿，小字劉春霖」之說。書風頗似清乾隆時書家汪由敦、董誥，為典型的館閣體代表。小楷筆劃

飄逸圓潤，雖娟秀嫵媚，但骨力猶存。結構端正方飭，修短合度，獨步民國初年書壇，被奉為一代楷模。有劉春霖小楷集傳世，這裡選錄其小楷《書譜》（圖 2.4-45）。

譚延闓（西元 1880—1930 年），字組庵，號畏三。清末長沙府茶陵人。他的楷書從錢灃、何紹基、翁同龢上溯至顏真卿《麻姑仙壇記》，結體寬博，顧盼自雄，是清代錢灃之後又一個寫顏體的大家。從民國至今，寫顏體的人沒有出譚延闓右者（圖 2.4-46）。他的擘窠榜書、蠅頭小楷均極精妙，絕無館閣體柔媚的氣息。他寫顏字主張「上不讓

**圖 2.4-45** 劉春霖《書譜》

余志學之年留心翰墨味鍾張之餘烈挹羲獻之前規極慮專精時逾二紀有乖入木之術無間臨池之志觀夫懸針垂露之異奔雷墜石之奇鴻飛獸駭之資鸞舞蛇驚之態絕岸頹峯之勢臨危據槁之形或重若崩雲或輕如蟬翼導之則泉注頓之則山安纖纖乎似初月之出天崖落落乎猶眾

下」、「左不讓右」。南京中山陵半山腰碑亭內巨幅石碑上「中國國民黨葬總理孫先生于此」兩行巨大金字，即為譚氏手書。

殷仲文風流儒雅，海內知名。世異時移，出為東陽太守。嘗忽忽不樂，顧庭槐而歎曰：此樹婆娑，生意盡矣。則有白鹿貞松，青牛文梓，根柢盤魄，山崖表裏。桂何事而銷亡，桐何為而半死。昔之三河徙殖，九畹移根，開花建始之殿，落實睢陽之園。聲含嶰谷，曲抱雲門。乃有拳輪眩目，雕鎪始就。夫松子、古度、平仲、君遷，森梢百頃，攢牙重重，碎錦片玆。公輸眩目，雕鎪始就。仍加彫鎪，雛集鳳鶵，臨風亭而唳鶴，對殿落而吟陽。反覆熊羆，顧盻魚龍，起伏節竪，山連文橫，水感月峽。

草樹散亂，煙霞若夫。松子刻剟，巧劂古度，平仲君遷。森梢百頃，攢牙重重碎錦，片片真花，紛披草樹，散亂煙霞。若夫松子、古度、平仲、君遷，森梢百頃，槎枿千年，秦則大夫受職，漢則將軍坐焉。莫不苔埋菌壓，鳥剝蟲穿，低個垂於霜露，傷根坼於風煙。東海有白木之廟，西河有枯桑之社，北陸以楊葉為關，南陵以梅根作冶。

小山則叢桂留人，扶風則長松系馬。豈獨城臨細柳之上，塞落桃林之下。若乃山河阻絕，飄零離別。拔本垂淚，傷根瀝血。火入空心，膏流斷節。橫洞口而欹臥，頓山腰而半折。文斜者合體俱碎，理正者中心直裂。載癭銜瘤，藏穿抱穴。木魅睒睗，山精妖孽。

況復風雲不感，羈旅無歸，未能採葛，還成食薇。沈淪窮巷，蕪沒荊扉。既傷搖落，彌嗟變衰。淮南子云：木葉落，長年悲。斯之謂矣。乃為歌曰：建章三月火，黃河千里槎。若非金谷滿園樹，即是河陽一縣花。桓大司馬聞而歎曰：昔年種柳，依依漢南；今看搖落，悽愴江潭。樹猶如此，人何以堪。

枯樹賦 壬戌立夏臨之一過 譚延闓 祖庵

圖 2.4-46 譚延闓楷書大字

書藝研究叢書 A0400003

# 楷書研究　上冊

| | |
|---|---|
| 編　　著 | 盧中南 |
| 責任編輯 | 蔡雅如 |

| | |
|---|---|
| 發 行 人 | 林慶彰 |
| 總 經 理 | 梁錦興 |
| 總 編 輯 | 張晏瑞 |
| 編 輯 所 | 萬卷樓圖書股份有限公司 |
| 排　　版 | 菩薩蠻數位文化有限公司 |
| 印　　刷 | 博創印藝文化事業有限公司 |
| 封面設計 | 菩薩蠻數位文化有限公司 |

出　　版　昌明文化有限公司

桃園市龜山區中原街 32 號

電話 (02)23216565

發　　行　萬卷樓圖書股份有限公司

臺北市羅斯福路二段 41 號 6 樓之 3

電話 (02)23216565

傳真 (02)23218698

電郵 SERVICE@WANJUAN.COM.TW

大陸經銷

廈門外圖臺灣書店有限公司

　　電郵 JKB188@188.COM

**ISBN 978-986-496-055-2**

2020 年 8 月初版二刷

2017 年 7 月初版

定價：新臺幣 220 元

如何購買本書：

1. 劃撥購書，請透過以下郵政劃撥帳號：

   帳號：15624015

   戶名：萬卷樓圖書股份有限公司

2. 轉帳購書，請透過以下帳戶

   合作金庫銀行 古亭分行

   戶名：萬卷樓圖書股份有限公司

   帳號：0877717092596

3. 網路購書，請透過萬卷樓網站

   網址 WWW.WANJUAN.COM.TW

大量購書，請直接聯繫我們，將有專人為您

服務。客服：(02)23216565 分機 10

如有缺頁、破損或裝訂錯誤，請寄回更換

版權所有·翻印必究

Copyright©2020 by WanJuanLou Books CO., Ltd.

All Right Reserved　　　　**Printed in Taiwan**

國家圖書館出版品預行編目資料

楷書研究 / 盧中南編著.-- 初版.-- 桃園市 ：

昌明文化出版；臺北市 ：萬卷樓發行,

2017.07

　冊 ；　公分.-- (書藝研究叢書)

ISBN 978-986-496-055-2(上冊 ：平裝).--

1.書法 2.楷書

942.17　　　　　　　　　　　106012213

本著作物經廈門墨客知識產權代理有限公司代理，由華文出版社有限公司授權萬卷樓
圖書股份有限公司出版、發行中文繁體字版版權。